艺术设计与实践

图案

造型设计与实战

刘珂艳 编著

清华大学出版社

北 京

内 容 简 介

本书分为中国传统装饰纹样、图案形式法则、黑白装饰画、彩色装饰画、装饰纹样的设计实践5部分,主要针对设计初学者,培养学生的平面造型能力、装饰造型能力、色彩造型能力、材料的运用及空间造型能力。

本书每章的难点和要点表述清晰明了,语言朴实易懂,图文并茂,实例丰富,可作为高等院校设计相关专业的教材及辅导用书。

图书在版编目(CIP)数据

图案造型设计与实战 / 刘珂艳编著. -- 北京:清华大学出版社, 2018(2025.2重印)

(艺术设计与实践)

ISBN 978-7-302-49218-4

Ⅰ. ①图… Ⅱ. ①刘… Ⅲ. ①图案设计 Ⅳ. ①J51

中国版本图书馆CIP数据核字(2017)第331790号

责任编辑:陈绿春
封面设计:潘国文
责任校对:胡伟民
责任印制:丛怀宇

出版发行:清华大学出版社
 网址:https://www.tup.com.cn, https://www.wqxuetang.com
 地址:北京清华大学学研大厦A座 邮 编:100084
 社总机:010-83470000 邮 购:010-62786544
 投稿与读者服务:010-62776969, c-service@tup.tsinghua.edu.cn
 质量反馈:010-62772015, zhiliang@tup.tsinghua.edu.cn
 课件下载:https://www.tup.com.cn, 010-62795954
印 装 者:涿州汇美亿浓印刷有限公司
经 销:全国新华书店
开 本:170mm×240mm 印 张:10.25 字 数:253千字
版 次:2018年5月第1版 印 次:2025年2月第8次印刷
定 价:49.50元

产品编号:064416-01

前　言

为适应我国经济、社会、科技和高等教育的发展，满足人们的生活需求，培养优秀的设计人才成为解决这一需求的重要途径之一。设计学升级为一级学科后，强调学科交叉，学生能力的培养成为设置课程及授课内容的重要组成部分。

在国家教育部颁布的核心课程目录中，图案课程是艺术设计的核心课程。图案课程历经国内 40 年设计教育发展，图案课程培养学生平面造型能力的地位不可替代，然而也面临着更大的挑战，主要在于专业基础课课时的压缩与上课学生专业多元化之间的矛盾，在有限的课时内解决学生的平面造型能力，同时要兼顾与后续专业设计课程的相互衔接。因此在授课内容、考核要点和难点以及作业形式和要求上需要重现设计和思考。

本书以装饰图案作为设计专业的一门造型基础课程的视角，落实学生学习的主要目的是加强学生的平面造型能力、装饰造型能力、色彩造型能力、材料运用及空间造型能力等。

学生掌握这些造型能力的目的是为日后进入专业设计课程做准备，因此学生在设计装饰图案时，应该纵向结合专业相关的设计作品来开拓设计思路，或者横向关注其他专业运用装饰手法设计的作品。开拓思路才能设计出散发创意之光的设计作品，而不要仅关注装饰图案方面的作品，这样能更好地培养学生的设计感，使学生明确此门课程的学习目的。

目前院校此课程的一般课时安排为课内 32~48 课时，课外 48 课时。课程内容分为 5 部分——中国传统装饰纹样、图案形式法则、黑白装饰画、彩色装饰画、装饰纹样的设计实践。

本书由上海工程技术大学的刘珂艳编著，由上海市设计学 IV 类高峰学科项目智能可持续包装设计研究团队 DESI7004 资助。

作者
2018 年 2 月

目　录

CHAPTER

01

装饰图案概述

教学目标：
通过讲解装饰图案的基本概念，为日后进入专业课程学习做好准备。

教学要求：
掌握装饰的起源、装饰图案的概念、装饰图案形式美法则、装饰图案在设计中的应用及与绘画艺术的区别。

教学难点：
理解并在设计中运用图案形式法则。

1.1 装饰图案的概念

　　汉代许慎的《说文解字》中将"装"释为"装裹也。束其外约装。"具有美化外表之意，通过装饰使之美观，这也是装饰的目的。对美的追求是人类的本性，现已发现早在原始社会的旧石器时期人们已经开始进行装饰美化的创造活动，对于美的追求是人们原始本能的再现。人们为了追求美好的生活或者出于对图腾形象的崇拜，在器物表面装饰纹样进行美化。然而，不同的历史时期对审美的标准又不相同，甚至为相反的两面，所展现出来的装饰图案也具有风格迥异的特征。

　　除了人们创作出来的装饰纹样，还有一类图案为"无为而为"的装饰，即在生活中人们因无意识的行为，在器物表面偶然形成的装饰纹样，如刚制作好的陶器放置于草席上晾干而印上的席纹，人们惊喜地发现这些偶然形成的装饰图案制作便捷，效果朴素、自然，然后会刻意为之，以形成效果独特的装饰图案——布纹、箆纹、指纹等。不论是精心制作的图案，还是偶然形成的纹理，其在器物上所起到的效果都是为了装饰美化，这也是装饰图案的意义所在。

　　装饰图案应用广泛，根据装饰题材分类可以分为植物图案、动物图案、风景图案、人物图案、几何图案、传统图案、现代图案等；根据装饰图案的组织形式可分为单独图案、连续图案、适合纹样、综合图案等；根据装饰效果的空间分类可以分为平面图案和立体图案。平面图案可应用于染织服装设计、海报设计、书籍装帧设计等；立体图案根据图案的结构、尺寸、材料、制作工艺等展现，如建筑室内外装饰、日用品设计装饰等。

1.2 装饰图案形式美法则

　　装饰是人们追求美好生活的自然心理需求，装饰图案如何根据需求产生不同的美，需要将不同要素进行适当的处理安排，这些适当的处理手法经过归纳，成为了装饰的形式美法则。

■■1.2.1 变化与统一

变化即是不同，有了不同就显示出了变化，这是图案经过对比产生的。变化显著的形成强对比，变化微妙的形成弱对比。变化与统一是形式法则中最基本的原理。

变化：指组合画面各局部的区别，如形象的动与静、大与小、前后位置、色彩的冷与暖、艳与灰，以及肌理的光滑与粗涩等。

统一：指画面组合部分的协调关系，即图案之间的内在联系，通过造型、色彩、肌理及表现技巧的处理来协调、统一画面。

画面中的变化与统一是相辅相成的，变化丰富可表现活泼的主题，但过于强调变化也会陷入画面杂乱无章的困境。表现静态、融合主题的画面可通过强调组成元素之间的统一来表现，同时过于统一也会流露出呆板、没有吸引力等弊端。因而每一幅画面都需要根据主题表现需要而处理图案的变化与统一的关系，常概括为"在统一中求变化，在变化中求统一"。

■■1.2.2 对比与调和

对比与调和，即将变化与统一进一步具体化。

对比：指图案构成元素之间形成明显的差异，如：图形的大与小、粗细、疏密、轻重、光滑、粗涩、软硬、色相冷暖对比、明度的深浅对比，以及纯度的鲜浊对比，还有通过图案构图的位置、虚实、方向对比等形成的视觉心理对比。

调和：指画面构成的图案形成的调和视觉效果，通过画面的图形、色彩、肌理效果、构图等元素强调它们之间的和谐，形成调和的视觉效果。

每一幅画面都存在对比和调和的关系，根据画面所表现主题的需要来组织画面，使其是强调画面对比的还是调和的，强调对比的画面相对更具动感，而强调调和的画面传递稳定的心理感受。

1.2.3 对称与均衡

对称： 指沿中心点或轴线为依据形成轴对称或中心对称的图案。在自然界中能够找到很多对称造型，如人的骨骼是左右对称的，植物的树叶也是左右对称的造型等，它们中心轴左右两边的图案形象完全相同，图形的大小、形象、色彩与中心轴的距离也都相等。中心点对称以中心为发射点，以重复图案为单元呈放射状对称，也可以将单元图案旋转或反转编排以形成变化。

均衡： 指图案左右并不完全对称，但假设中心线两侧的图案给人的感觉是左右中心平衡的，可以通过图案造型的大小、色彩、动态等元素进行处理。

对称与平衡相比较，对称较为容易设计，组织好单元形状即可以左右或发射状重复排列，但图案容易陷入单调、死板的感觉。平衡构图形式的画面稳定而不失变化，但是图案造型要求较高，需要塑造稳定、有变化的平衡感。

1.2.4 节奏与韵律

如同音乐，装饰图案也离不开节奏和韵律。在静止的画面中，节奏通过图形有规律地编排形成视觉上的节奏。这种规律可以是单一的重复，也可以是有规律的变化，节奏可以强也可以弱，如：利用图形大小、长短、高低或色彩渐变等有秩序的反复形成不同的节奏，让人产生不同的韵律感。

节奏和韵律呈相互递进的关系，有了节奏才能产生韵律。

1.2.5 抽象与概括

抽象与概括是将自然界的景象通过自己的理解将其特征进行提炼。

抽象： 指将自然界中选取的表现对象，抽取其共同本质的造型特征，舍去不具代表性的造型特征。形象抽象化的过程正是锻炼设计者造型能力的重要环节，即通过归纳、比较一类事物寻找其共同特征，最终找出区别于其他事物的本质特征。

概括：指对具象形象的特征通过夸张、平面化或抽象化等手法强化其形象特征。

抽象和概括是装饰表现的两个重要步骤，选取要表现的事物后首先要将形象抽象化，而抽象化的过程就是概括的过程。在具象图形进行抽象的过程中要抓住形象的主要特征，舍弃次要形象。

■1.2.6 动感与静感

画面中的动感与静感是通过画面中的元素对比产生的，通过对画面线条的对比、构图形式的对比、色彩的对比等，使视觉产生动或静的心理感受，强对比展现动的感觉，弱对比表现静的感觉。通过画面比较，最能展现动与静的是线条和色彩，如：直线条中水平线较垂直线更能具有静的视觉效果，斜线比垂直线动感更强。色彩对比关系强的具有动感，色彩对比弱的具有静的感觉，色彩明艳的视觉冲击力强易表现动感，色彩灰暗、深沉的具有静的感觉。此外，画面不同的构图形式也会产生不同的动态感觉。

装饰图案的形式法则是从设计实践中总结归纳出来的规律，理解并掌握图案的形式法则如同得到了设计装饰图案的金钥匙。具体运用时，在一幅装饰图案的画面中，可以用到一个形式法则，也可以一个形式法则为主，多个形式法则为辅，共同营造精美的图案画面。

1.3 装饰纹样

装饰图案作为重要的设计基础课程，是因为不同专业的设计中都不可避免地需要运用图案进行装饰。图案可以美化并为设计主题服务，图案的设计要以服务对象为设计依据。因而图案设计与装饰画之间有截然不同的区别，但也存在必然的联系。理解了装饰图案与装饰画的区别，明确了装饰图案的设计目的，更有利于装饰图案的设计创作。

相同点：装饰图案与装饰画都具有装饰性。装饰性的特征是平面化、夸张、概括等。

相异处：装饰画有主题，往往还有情节，而装饰图案仅展现其装饰性，或具有一定的寓意，但没有情节，装饰风格源于设计主体，而不同于装饰画的风格是由装饰情节而决定的。根据装饰图案的构图形式可分为以下几种纹样类型。

1.3.1 单独纹样

单独纹样图案外形不受限制，组合形式自由多样，因此使用概率较高。

构图形式主要有对称式和均衡式。图1-1和图1-2所示为均衡式单独纹样；图1-3所示为对称式单独纹样。均衡式构图的装饰纹样画面更加自由生动。

图1-1　均衡式单独纹样（一）

图1-2　均衡式单独纹样（二）

图 1-3 对称式单独纹样

1.3.2 二方连续

二方即两个方向，二方连续即单元纹样沿上下或左右两个方向进行连续重复，因此二方连续图案具有重复的韵律感，图案外形为长条状。

重复是二方连续图案的特征，在具体设计过程中有一定的程序。

首先，设计二方连续图案要获得装饰部位的具体长度，如：在茶杯口部设计一圈装饰纹样，需要先用卷尺测得茶杯口的周长，然后根据设计构思获得重复的单元纹样长度。以茶杯边缘图案设计为例，如果茶杯的四面需要装饰纹样，就用周长除以4得到单元纹样的长度，再具体设计重复的单元纹样。如果在茶杯口装饰一圈纹样，只要单元纹样的长度能被周长整除即可，但有时还需考虑到更多的细节。如：茶杯的把手以及把手部位占据装饰图案的位置，因此计算茶杯周长时需减去把手长度，同时还需考虑到有把手的茶杯有方向性，单元纹样应与其方向相符。

确定好重复单元纹样的尺寸后，可以根据被装饰主题要求确定具体的设计方案——装饰风格、组织形式和表现手法等。

二方连续图案有不同的组织形式，如直立式、倾斜式、波纹式、折线式、散点式等。可将设计的单元纹样放入不同的形式中进行排列，也可以多种形式组合使用。

组织好二方连续图案后还需注意重复单元纹样接头的部位是否有纹样叠加或相隔太远的不和谐现象需要调整。二方连续图案重复部位的底纹如果处理得好可以形成负形，使图案多一个层次。

图1-4　二方连续纹样应用（一）

二方连续在设计中应用广泛。图1-4和图1-5所示为项链设计，即以动物图形二方连续和装饰图案二方连续发展而来。图1-6和图1-7所示为特异性二方连续，是为装饰特殊造型部位而设计的，设计者可以根据装饰部位的外形需要而灵活变化。如图1-8~图1-11所示，设计者所设计的二方连续纹样可以并列重复，从而发展成为四方连续纹样。

图1-5 二方连续纹样应用（二）

图1-6 特异性二方连续（一）

图1-7 特异性二方连续（二）

图1-8 二方连续（一）

图1-9 二方连续（二）

图1-10 二方连续（三）

图1-11 二方连续（四）

1.3.3 四方连续

四方即 4 个方向，四方连续是单元纹样的 4 个方向都进行连续排列。四方连续纹样的运用面非常广泛，如各类织物面料装饰、壁纸装饰、包装纸纹样、地砖等装饰于平面的连续纹样都使用四方连续纹样。

四方连续的单元纹样尺寸取决于面料或纸张的幅宽及印刷工艺。四方连续中纹样根据装饰需要可以使其具有明确的方向性，也可以尽量不出现明显的方向感，以利于拼接组合、避免浪费。

图 1-12~ 图 1-14 所示，以及图 1-16 和图 1-17 所示为两组或以上的单元纹样，通过错位布置构图得到丰富画面层次的效果；图 1-15 所示为由波纹骨骼的二方连续排列组成的缠枝满地型四方连续，画面更加自然、生动。图 1-18~ 图 1-20 所示的四方连续为一个单元纹样重复排列，画面简单，略显单调，但易于排列组合，可作为底纹设计。

图 1-12　四方连续

图 1-13 面料设计

图 1-14 面料设计

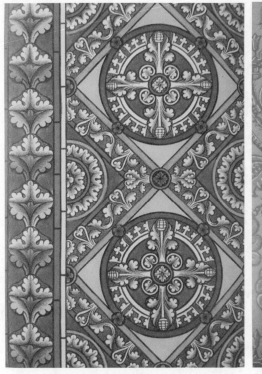

图 1-15 面料设计

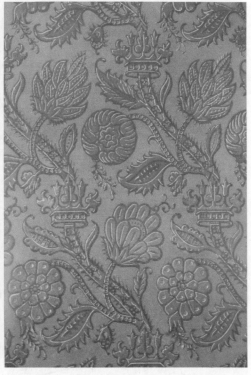

图 1-16 壁纸设计

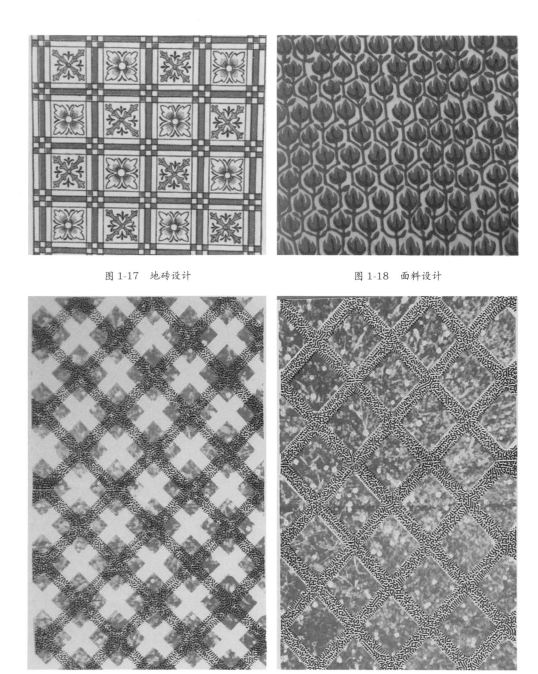

图 1-17 地砖设计

图 1-18 面料设计

图 1-19 四方连续

图 1-20 四方连续

1.3.4 适合纹样

适合纹样适于不同外形的装饰纹样，去掉其外框，内部纹样仍然保留外形。比较常见的适合纹样有圆形、方形、半圆形、椭圆形、多边形及角隅纹样等。

角隅纹样是装饰于边角部位的装饰纹样，也可以利用多个角隅纹样组成其他形式的适合纹样。

适合纹样也有不同的组织形式，归纳如下。

自由式：内部纹样通过自由构图造型，外形适合于边框，内部纹样以均衡式组合造型。自由式的适合纹样较生动、活泼，但调整纹样重心和适合外形轮廓是其设计的难点。

对称式：以中心轴左右或多轴线对称，呈发射状造型。设计好对称单元后，以对称轴线重复，易于完成，但适合纹样容易显得呆板。

包围式：中间为单独纹样或适合纹样，外圈为二方连续的边饰纹样。

图 1-21 所示为漆器的圆形适合纹样设计，画面为均衡式构图，花叶翻转自然生动，所有叶片都在圆形边框内完整地结束，并没有不完整的花叶造型，漆器单一的红色使富于变化的均衡式纹样不至于过于凌乱；图 1-22 所示为上下左右对称的瓷盘纹样设计，设计纹样的 1/4 部分后重复排列，通过丰富的色彩变化打破了对称构图的呆板、单一感。

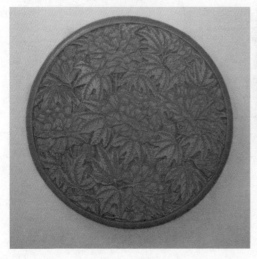
图 1-21　漆器设计

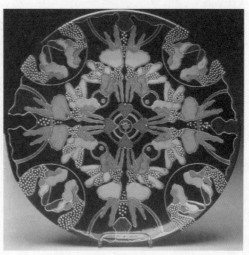
图 1-22　陶瓷设计

图 1-23 所示为角隅纹样设计，角隅纹样组合灵活，两个角隅纹样相对应用可以组成正方形适合纹样；图 1-24 所示为两个角隅纹样并列组合设计的大角隅纹样。

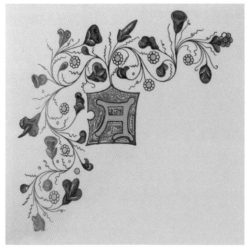

图 1-23　角隅纹样　　　　　　　　　　图 1-24　大角隅纹样

图 1-25~ 图 1-28 所示为正方形适合纹样设计，可以应用于头巾、靠垫、地毯、桌布或床单等。正方形适合纹样除了满地卷草组合形式，还可以利用中心花头和外圈二方连续的组合形式，以及中心花头和 4 个角隅纹样组合等构图形式组合而成。

图 1-29 所示为异形适合纹样设计。

图 1-25　适合纹样（一）　　　图 1-26　适合纹样（二）　　　图 1-27　适合纹样（三）

图 1-28　适合纹样（四）　　　　　　　　　图 1-29　异形适合纹样

 作业练习

　　选择素材设计单独纹样，再以单独纹样为构成主体设计二方连续、四方连续和适合纹样。

　　要求： 自由选择单独纹样设计题材，人物、动植物、文字符号等元素都可以作为设计主体。根据画面需要选择黑白或彩色效果，表现工具不限。作业画面纹样完整，色彩协调，难点主要在于注意纹样组织的层次，以及形成的画面节奏感。

　　将装饰图案形式美法则应用于单独纹样、二方连续、四方连续和适合纹样设计，是本章需要掌握的重要能力，通过练习理解并掌握如何展现装饰美，为后续的装饰画设计做好准备。

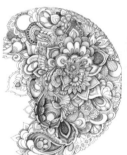

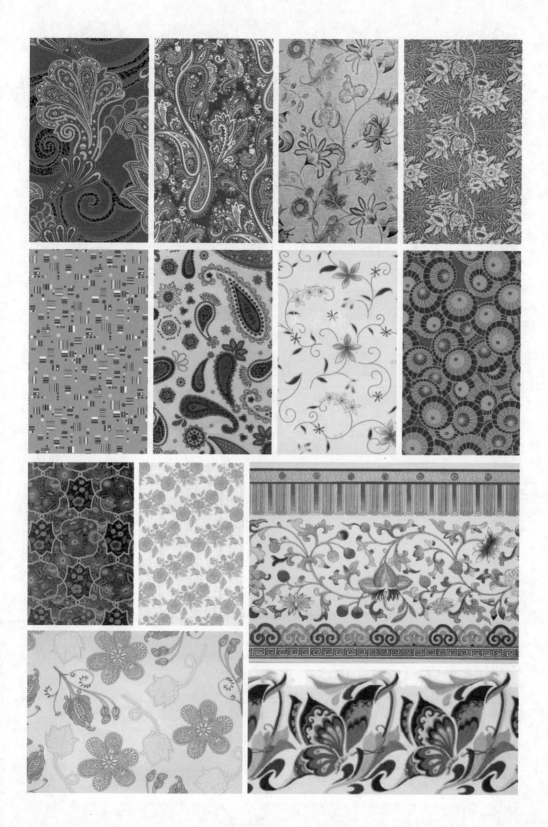

02

传统装饰纹样

教学目标：

通过讲解中国传统装饰图案的发展历史，使读者了解从新石器时期至清代装饰图案的发展历程，在理解传统图案造型特征的基础上，能将传统元素设计运用到现代实用设计中。

教学要求：

学生通过临摹中国传统装饰图案，理解流行纹样形成的文化背景，归纳装饰图案的造型特征，最后根据自己对传统纹样的理解进行图案的再设计。通过对传统图案的理解，用新的表现手法进行纹样的再设计。

教学难点：

对不同时代背景所孕育的装饰图案特征的理解。流行的装饰图案源于时代文化的孕育，而同时代众多的文化因素相互穿插，为图案的发展输送养分，对时代文化背景的全方面认识和辨析是学生理解不同时期盛行图案的难点之一。对图案特征的把握，既要宏观体会图案的气势及韵律，又要在图案具体造型细节上理解并掌握形态的特征。

2.1 新石器时代的彩陶装饰纹样

人类祖先为了抵御野兽侵袭和不可预测的自然灾害，选择了群居的方式生存，从而形成了氏族部落。人口的多寡是氏族部落强大的决定性因素。早期氏族为母系社会，因为女性的生育能力对于氏族的繁荣意义重大，所以女性在部落中的地位也愈加重要。之后争夺战利品的武力成为保障部落的重要因素，部落逐渐由母系社会发展成为父系社会。

图腾崇拜是部落加强凝聚力的重要视觉图形，图腾崇拜的形象主要集中在兽、禽鸟、想象创造的动物形象或生殖崇拜等。

新石器时代最有时代特征的工艺美术品种为彩陶上的装饰纹样。火的使用是改变祖先生活的一大飞跃。它不仅能用来取暖、驱赶野兽，还能使人类吃上熟食、减少疾病。在日常生活中祖先还发现火中煅烧过的泥土异常坚硬，加以利用可以制作成日用器皿，因此彩陶成为新石器时代最具时代特征的工艺美术品种。

彩陶上的装饰图案均源于日常生活。人们依水而居，靠捕鱼、围猎和采集等方式获得食物，展现在当时的彩陶装饰图案题材主要为鱼、鹿，不知名的花、叶，表现自然现象的几何纹等人们日常所见较为熟悉的装饰图案，如图 2-1 所示。彩陶装饰鱼纹图案，先以单条鱼纹的写实风格表现，之后发展为装饰手法组合的多条鱼纹，因此可以发现最早人们是从生活中发现表现对象，并且尽力追求完美再现对象，发展之后人的主观意志成为装饰的重要表现要素，承载对象完全是为了表现主观意志的载体。

图案使用矿物质颜料绘制，色彩主要为土红、土黄、白、黑等，如：含铜成分的矿物为红色，含锰成分为黑色、土黄色等。

由于当时人们多为田间席地而坐，视点高，所以表现当时器物的装饰纹样主要以俯视角度进行构图组织，如图 2-2 和图 2-3 所示，并且因器物摆放多插入土壤，所以小型器物——盆、碗的图案多装饰于内壁，外壁被土壤遮挡而较少装饰。大型的陶罐图案多装饰于器物的肩部或上半部分，器物下半部分多为留白，如图 2-4 所示。因此装饰图案的目的是美观，而形象特征离不开生活因素的影响，要结合时代背景去理解图案特征。

1. 装饰题材：动物（鱼、蛙、鸟、鹿、狗、羊）、植物（花、叶、干等）、人物、几何（日、月、山、星、雷、云、水、火等）。
2. 色彩：红、黄、黑、赭、白、褐。
3. 纹样风格：稚拙、淳朴。

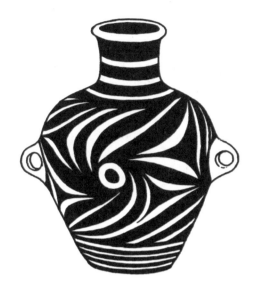

图 2-1　彩陶纹样

图 2-2　彩陶纹样

图 2-3　彩陶纹样

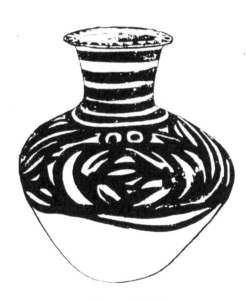

图 2-4　彩陶纹样

2.2 夏、商、周时期的青铜器装饰图案

当氏族首领将部落剩余的产品占为己有，并逐渐成为奴隶主，社会出现了等级关系，逐渐形成了私有制的奴隶社会。目前所知华夏民族最早的奴隶社会依次为夏、商、周时期。这一时期最有时代特色的工艺品是青铜器，其上的装饰纹样也反映出了当时的时代特征。

奴隶是奴隶主的私有财产。为了守护自己的奴隶主地位，当时的装饰纹样上多以神秘、狞厉、力量的风格特征展现奴隶主因天赋神权而对奴隶的绝对所有权，如图 2-5~图 2-7 所示。

图 2-5　青铜纹样

图 2-6　青铜纹样

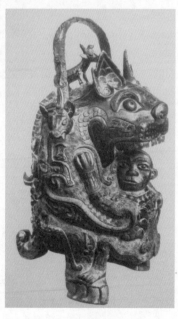

图 2-7　青铜纹样

青铜器是采用铜和锡冶炼而成的合金，以内、外模的工艺制作，为了适应工艺的需要，此时青铜器上的装饰图案也多为左右对称的造型，这样左右对接的模子中缝如有小偏差，也不会影响图案的整体效果，如图2-8所示。青铜器主要用于祭祀，体型较大，商代的酒器较多，周朝的食器较多。

饕餮纹：为青铜器上出现频率最高的装饰题材，当时是否真的存在"饕餮"难以确定，但可以肯定目前世上不存此兽。目前对于饕餮的形象多理解为是祖先主观臆想的动物，因青铜器主要用于祭祀、烹煮食物，所以专家认为饕餮纹是集多种祭祀动物的形象特征组合而想象成的兽类，如牛、羊、鸡等祭祀常见的动物形象特征组合，主要有圆形巨目。

夔龙纹：夔龙的特征为侧面表现的龙只有一足，两个夔龙纹对称组合成为一个饕餮纹。

凤鸟纹：凤鸟的形象常以左右对称形式组成长条形象。

云雷纹：云雷纹为回旋形式的线纹，圆形回旋为云纹，方形回旋为雷纹。作为主要的装饰辅纹，主要以阴刻的手法装饰于凸起的主体纹上，或者填补主体纹四周的空隙。

窃曲纹：周朝流行的纹饰，具体表现内容不确定，专家解读为对榆树纹理的表现。

图案构图：商代以左右对称构图形式为主。周朝强调等级关系，如：诗经以一唱三叹的重复形式，流行的装饰图案也以二方连续强调纹样重复的节奏感。之后发现利用印章方式，盖印制作图案后，流行四方连续图案。

玉器作为与神灵沟通的媒介，装饰纹样多围绕仙人、神兽或云气纹等表现祭祀相关的装饰题材，如图2-9和图2-10所示。早期陶器装饰纹样经常会模仿青铜器上的装饰纹样，如图2-11所示，这种后期工艺品种的装饰纹样及造型，经常出现模仿前期盛行的工艺品种的装饰纹样及造型的现象，如图2-12所示。

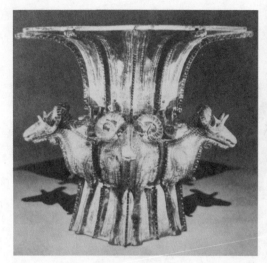

图 2-8　青铜纹样

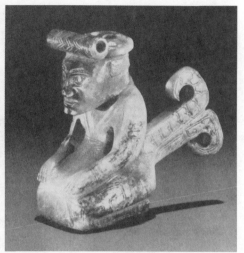

图 2-9　玉器纹样

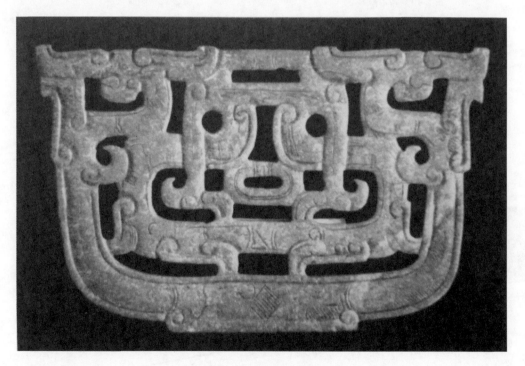

图 2-10　玉器纹样

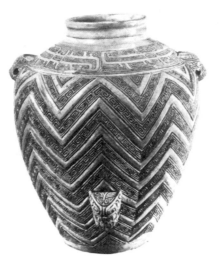

图 2-11 陶器纹样 图 2-12 铜镜纹样

2.3 春秋战国时期的青铜器装饰图案

 春秋战国时期出现了百家争鸣的活跃社会思想氛围，当时的青铜器装饰风格已褪下商周时期神秘、狞厉的面纱，而展现出清新、自然的生活气息，装饰题材反映了日常生活的狩猎、采摘、战争等场景，如图 2-13 所示。生活状况的改善，使人们有更多的时间和精力用于精神层面的思考。此时期的主要工艺美术品种仍然是青铜器，但是已由体型较大，难以搬动的祭祀器皿，转变为较为轻便的生活用具，如铜壶、食器等，如图 2-14 和图 2-15所示。青铜器上的装饰纹样分为三层，底层和阳刻的主体纹上都有阴刻的回纹，如图 2-16和图 2-17 所示，装饰效果细密复杂。除此以外，漆器、玉器、织绣工艺品种在人们日常生活中也具有重要地位，其上的装饰图案也较有特色。

宴乐水陆攻战纹壶图 战国

图 2-13　青铜纹样

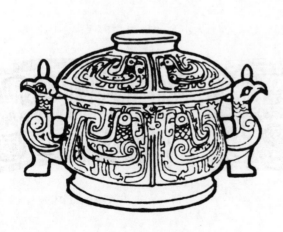

图 2-14　青铜纹样

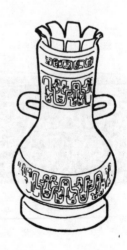

图 2-15　青铜纹样

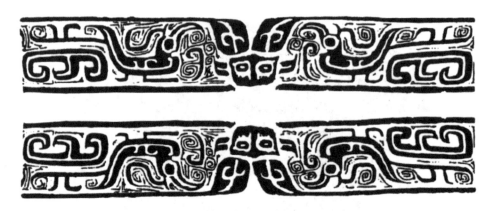

图 2-16　青铜纹样

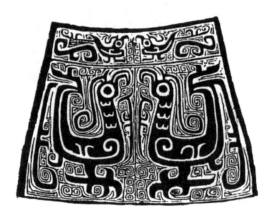

图 2-17　青铜纹样

蟠螭纹：为密集缠绕在一起的小蛇纹样，蟠螭为小龙，如图 2—18 和图 2—19 所示。

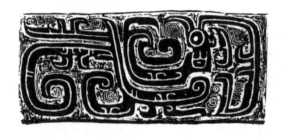

图 2-18　青铜纹样

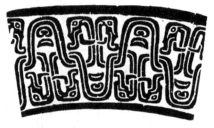

图 2-19　青铜纹样

水路攻占纹：纹样上下分为数段，表现当时的战争场面。

2.4 秦、汉时期

 秦朝的延续时间虽然短暂，但其艺术成就不可忽视，并且为汉代的繁荣起到重要的承上启下的作用。秦人相信生命有轮回，因而人还未死便早已开始考虑死后衣食住行的问题。秦代著名的秦始皇兵马俑便是当时人们最高生活水平的再现，也是当时艺术卓越水平的集中展现。人们常提"秦砖汉瓦"。秦代墓葬中的画像砖、瓦当等建筑载体上呈现出的装饰纹样，通过借助现实生活的描绘来想象死去在另一世界的生活，以及对于来世生活的向往。可以说，宗教迷信成为秦朝的时代特征。汉代墓葬中的画像砖也生动地展现了当时人们的生活场景，如图2-20所示。

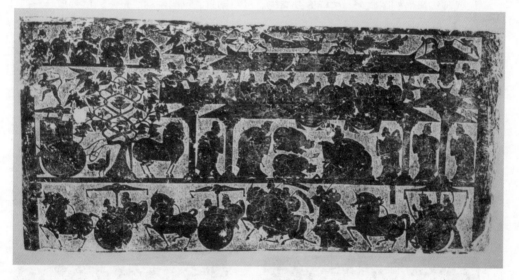

图 2-20 画像石纹样

 秦始皇统一文字和度量衡，为文化交流和经济发展扫清了障碍，为中国封建社会发展迎来第一个鼎盛时期——汉代起到铺垫作用。汉代装饰艺术中展现出对转世的向往，装饰图案更加体现了对生命永存、生活富裕、子孙绵延、夫妻恩爱、高官厚禄等美好生活的向往，因此汉代的装饰题材更具有迷信色彩。人们向往死后升天，迷恋玉器和丝绸，认为这些是引导人们死后灵魂升天的媒介，所以出现了金缕玉衣，穿着丝绸并用精美的刺绣丝绸覆盖棺椁。古人历来用玉祭天地，所以对玉的迷恋不难理解，除了穿着佩戴甚至还研磨成粉服用。然而，丝绸也是与天进行交流的重要载体，所以人们的盟约要写在丝绸上，烧毁后便已告知天地，不能反悔。北方长城以点燃烽火台的棘薪为警示，因而当时的中原气候应该还是比较湿润的，适宜桑树生长。当时桑树林中成片的蚕蛹变成蛾飞向天空的景象，

应该非常壮观、震撼人心，因而留下许多关于桑树的传说。例如，9个太阳落山后栖息在桑树上，西王母的居住地也是满山桑树，等等，所以丝绸织物也具有通天的神性。

西汉汉高祖派张骞出使西域，史称"凿空之举"，其对于装饰文化的影响不仅让汉民知晓西域的果蔬特产、音乐舞蹈，还有在魏晋时期盛行的佛教，也在汉代通过丝绸之路进入中原，并在魏晋时期成为影响装饰艺术的重要因素。

汉代装饰艺术仍然延续着秦朝厚葬迷信的审美趣味，在装饰纹样中无处不体现着人们追求长生不老、高官厚禄、子孙满堂等美好生活的愿望，如图2-21~图2-24所示。汉代因漆器较青铜器轻巧、使用更加方便，逐渐代替青铜器成为人们主要生活用品，并且因其工艺能制作出丰富的器型而广泛应用，如图2-25和图2-26所示。此时期比较有特色的主要工艺美术品种包括漆器、玉器、刺绣等。

汉代装饰风格构图紧密，纹样健劲有力，具有动感，气韵生动。整体风格奔放、古拙。

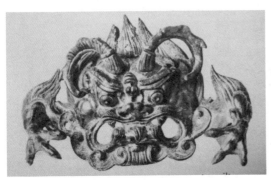

图2-21　铺首

图2-22　贝壳彩绘狩猎纹

图2-23　玉璧纹样

图2-24　织物纹样

图 2-25　漆器纹样　　　　　　　　　　图 2-26　漆器纹样

四神纹：汉代瓦当上装饰的动物纹样如图 2-27 所示，分别代表不同的方位、季节、色彩，见表 2-1。

表 2-1　动物纹样的含义

动物纹样	含义		
	方位	季节	色彩
青龙	东	春	蓝
白虎	西	秋	白
朱雀	南	夏	红
玄武	北	冬	黑

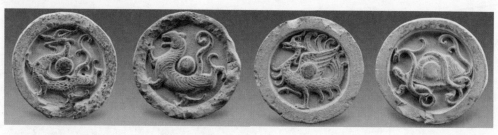

（a）青龙　　　　　（b）白虎　　　　　（c）朱雀　　　　　（d）玄武

图 2-27　四神纹

四神纹形态生动、健劲有力、布局平稳，肢体的每个部位占据圆形瓦当的空间合理，是传统图案的经典设计作品。

杯纹：织物图案中间一个大菱形两侧有两个小菱形相套，形如漆器耳杯。

文字：汉代因迷信而将吉祥用语直接用于装饰，织物、刺绣中常出现吉祥文字。

云气纹：云气纹可作为主题装饰题材出现，气韵生动的造型可以表现汉代人们祈求得道成仙的愿望，也常作为起到承上启下作用的装饰纹样连接主题纹样。

祥禽瑞兽：汉代的吉祥动物主要包括龙凤、禽鸟等形象。

凤鸟：在织物刺绣纹样中出现精美的凤鸟纹，纹样以线面结合形式，极具装饰感。

几何纹：漆器中的主要装饰纹样为抽象的几何纹，分区域装饰几何纹，以疏密变化形成层次，如图 2-28 和图 2-29 所示。

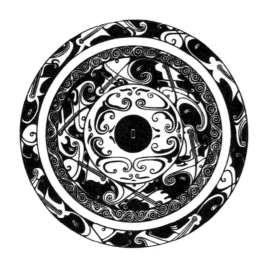

图 2-28　漆器纹样

图 2-29　漆器纹样

2.5 魏晋南北朝时期

魏晋南北朝时期，社会战争迭起，百姓民不聊生，人们借助汉代已由丝绸之路传入的佛教麻醉自己的心灵，以祈求来生的幸福，安慰自己度过今生。北方开凿石窟，南方兴建庙宇，佛教艺术元素成为当时装饰图案的主题，如图 2-30 和图 2-31 所示。魏晋南北朝时期开始以植物题材逐渐代替动物题材，成为装饰艺术发展的重要转折时期。

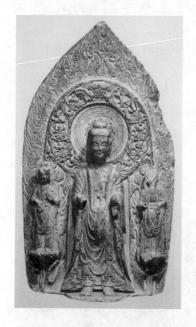

图 2-30
释迦牟尼石刻

图 2-31
佛教石碑

南朝时期仕人以瘦而美，面短而艳，褒衣博带。反映到装饰纹样上，魏晋时期的整体装饰风格清秀、飘逸。

忍冬纹：忍冬纹的形象有诸多专家进行论证，有的认为源自金银花，因其临冬不畏严寒而借以表现坚韧不屈的寓意。也有的专家认为是源自希腊棕榈叶造型演变而来的。忍冬纹的具体造型以三瓣叶为主体，通过组合变化形成多样造型。

莲花纹：在佛教中莲花因其出污泥而不染，所以作为净土的象征。魏晋时期随着佛教的盛行，莲花成为装饰的主题题材，并且一直流行至今，魏晋时期的莲花纹花瓣细长，尖端自然上翘，形态舒展。

2.6 隋、唐时期

　　隋代延续时间较为短暂，是强盛唐代的重要过渡时期。虽然隋代整体的装饰风格还保留了魏晋时期清新、雅致的整体装饰风格，却已开始热衷于金银的使用了。在色彩运用上倾向于雅致的石青色、石绿等冷色系，莲花纹样仍然频繁出现于装饰题材中。

　　唐代是经济、文化发展的巅峰时期，政府推行的"租庸调"制使一部分人能从土地上解脱出来，专门从事日常工艺品的制作，促进了手工艺的发展。唐代在纺织品、瓷器、金银器、绘画、音乐、舞蹈、文学、经济及宗教文化交流方面也得以全面发展，整个社会传递的审美趣味，也表现出雍荣华贵的视觉效果。

　　由于唐朝疆域广阔，文化交流频繁，唐朝上层社会热衷于效仿游牧民族的生活、文化习俗，因此体现在装饰题材上，特别是初唐时期出现许多外来装饰题材。植物题材逐渐取代神兽形象成为主要的装饰题材，如图2-32~图2-34所示。

图 2-32　蔓草龙凤纹银碗　　　　图 2-33　铜镜纹样　　　　图 2-34　织物宝相花

　　葡萄纹：葡萄为西域传入的水果，初唐时期装饰题材运用较多，常与异兽或花卉组合装饰，体现外来的装饰风格元素。

　　祥禽瑞兽纹：初唐时期的祥禽瑞兽明显具有西域外来风格，例如铜镜上有带翅膀的异兽形象。对鸟、对雁、对鹿、对羊等口衔绶带相对于花台上的祥禽瑞兽纹，也是织物上常出现的装饰题材。

　　宝相花：为多种花卉组合而成的团花形象，不同时期的主要组合花卉不同，主要有牡丹花、茶花、莲花、卷草等。

卷草纹：日本称为"唐草"，其气势涌动，波状的枝杆间穿插有人物或祥瑞，常作为边饰图案，或起到主题图案之间的连接作用，如图 2-35 和图 2-36 所示。

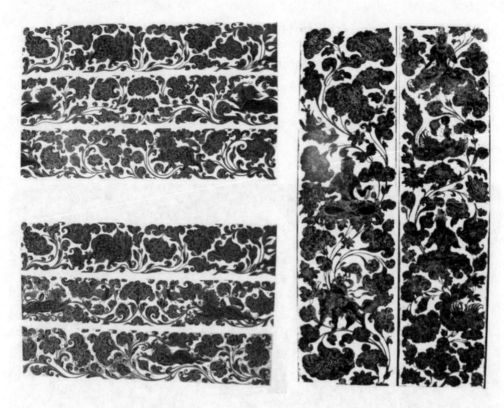

图 2-35　石刻卷草纹　　　　　　　　　图 2-36　石刻卷草纹

联珠纹：对于联珠纹的发展之源有多种说法，但主要分为两种，一种认为源于中原文化；另一种认为是由西域传入的。联珠纹造型为一圈由较大颗粒的圆珠边框，围绕中心主题纹样。早期，一圈联珠纹边框的上下左右会有 4 个小正方形将联珠圆边分成 4 段，之后，联珠纹中的 4 个正方形逐渐消失。虽然圆点作为最容易组合的装饰形象在不同地域的装饰纹样中都不约而同地出现，但是专家普遍认为唐代纺织品中，常见的联珠纹应源于西域。

牡丹花：牡丹花盛开时的富丽、饱满为富贵之象征，备受唐代朝野所喜爱，至今洛阳牡丹花也是名扬天下的。牡丹花纹常以团花或与卷草纹组合出现。

莲花纹：莲花纹仍然在唐代装饰中占据重要位置，莲瓣形象较魏晋时期细长的莲瓣更加圆润、饱满。

色彩：唐代装饰色彩丰富，认为衣服只有 3 种颜色以下为不入流，当时工艺技术的提高能够为色彩的追求提供必要条件。特别是色彩绷晕的表现手法，色彩由深至浅层层递进，更加丰富了其色彩效果。唐代还热衷于用金银装饰，认为使用金银能使人长生不老，丰富的金银加工工艺，装饰于不同材料的工艺品中。

　　纹样风格：唐代纹样造型具有装饰性，人们以胖为美，装饰纹样常用弧线元素，纹样具有富丽、饱满、气势涌动的风格特征。

　　图案构图：装饰纹样布局密而满，也有散点布局，如图 2-37 所示，单元纹样内左右对称构图，还有波状涌动的卷草纹。

图 2-37　织物团花纹

2.7 宋代

宋代被认为是中国封建朝代中审美趣味等级最高的时期，重文抑武的政策，推动了当朝社会文化的发展，不仅宋词成为中国文学发展史上的明珠，著名的宋徽宗皇帝更是成为影响审美趣味的风向标，其自身造诣深厚，并且自上而下地成立了画院，培养绘画精英人才，影响到时代的装饰风格更趋向于写实的绘画风格。装饰纹样中主要以植物题材为主导地位，受到花鸟画的影响，禽鸟形象也经常出现于装饰题材中。宋代整体的时代审美趣味传递着雅致含蓄、自然简洁的装饰趣味。宋代艺术成就最为突出的工艺品种是陶瓷，陶瓷逐渐取代了漆器而成为生活日用品的主要材料，此外宋代的刺绣、缂丝等工艺品也发展至历史的高峰。

延续以植物装饰题材为主，并且受花鸟画艺术的影响，植物纹样造型稍有别于唐代强调对称、图案性强的植物造型，宋代植物装饰纹样造型倾向于自由写实，植物动态舒展自然，如图 2-38 和图 2-39 所示。

图 2-38　南宋缂丝朱克柔莲塘乳鸭图局部

图 2-39　北宋崔白《双喜图》

莲花纹：清新脱俗的莲花纹成为宋代最为常见的装饰题材，并以不同组合形成丰富的装饰变化。有俯视莲花花头形成的适合纹样，也有一支莲花或一把莲花组成的自然、生动的莲花形象，还有以缠枝莲花为底，与不同的花卉、禽鸟、神兽、人物组合形成的满地纹，如图 2-40 所示。以"莲"谐音与不同形象组合形成不同寓意的装饰纹样，例如，莲花与孩童组合形成婴戏纹，有子孙满堂之意。

牡丹纹：宋代的牡丹纹较唐代的形象少了一分雍荣贵气，多了一分清新自然。牡丹纹与凤鸟组合成凤穿牡丹纹，也与其他花卉，如莲花、菊花或祥禽瑞兽组成缠枝满地的装饰，如图 2-41 所示。

色彩：或许是物极必反，唐代追求丰富华丽的色彩，时至宋代，色彩则追求清新、素雅。

图案构图：装饰纹样根据装饰部位的需要，形成不同的适合纹样，内部形象多以自然写实的形象为主，或者以写实的单支或一束折枝花形象，此外缠枝满地的构图形式也较为常见。

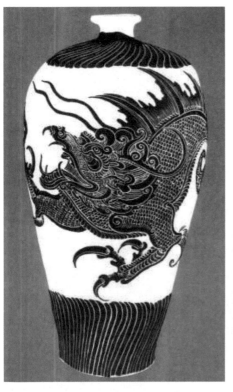

图 2-40　磁州窑黑花龙纹瓶

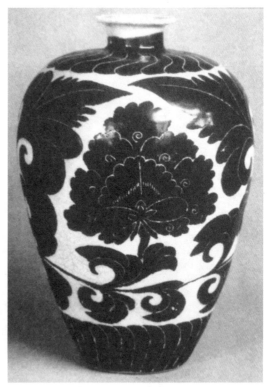

图 2-41　磁州窑梅瓶

2.8 元代

　　国祚短暂而疆域辽阔的元代，为中国第一个外族掌权的朝代，多民族文化交融形成元代独具特色的装饰审美趣味。被称为"黄金家族"的元朝皇室，喜好穿着奢华的浑金缎，设铺张的质孙宴，频繁的赏赐促使元代工艺品需求量巨大，同时也促进了生产技术的发展。马背上的民族不仅在工艺品的装饰上展现了独特的游牧民族文化，而且自由的宗教信仰以及战争促进了各民族文化的融合，这些都在元代装饰纹样中得以展现。

　　元代装饰题材元素较多元化，有展现不同民族文化的装饰纹样，例如，春水秋山、海东青、格里芬等，如图2-42和图2-43所示，有语言文字，例如，八思巴文、伊斯兰文、汉文等，有表现不同宗教的题材，例如，摩羯鱼、摩羯杵、八吉祥，以及源自元剧中的"萧何月下追韩信"、文人喜爱的"松竹梅"等。

图 2-42　双头鸟织金锦

图 2-43　黑地对鹦鹉纹纳石失

龙纹：元代皇室因强化游牧民族统一中原政权的权威性，装饰题材偏爱龙纹，有单龙、双龙、多条龙纹，还有圆形团龙、方形适合龙纹、长条边饰等。组合形式多样，常与云气纹组合出现。元代在《舆服志》中明确规定五爪龙纹为皇帝使用，确定了龙纹的形象地位，如图2-44所示。

凤纹：凤纹也是元代频见的装饰题材，组合形式多样，有单独出现的，也有与不同花卉、祥禽瑞兽组合出现的形式，例如，与牡丹花组合、与摩羯鱼组合等。元代凤鸟嘴部具有鹰的形象特征，并且在对凤形象中凤鸟尾部具有两种造型特征，显示出元代具有的雌雄特征凤凰形象，如图2-45所示。

图2-44　云龙纹四系扁瓶　　　　　　　　图2-45　凤首扁壶

春水秋山：元代的春水秋山纹常出现于玉雕及织物装饰纹样中，"春水"表现春天海东青猎获大雁，"秋山"为秋季呦呦哨声狩鹿的装饰题材，极具游牧民族特征，在金代装饰纹样中也有运用，如图2-46和图2-47所示。

满池娇：宋代开始流行的池塘小景题材，在元代形成较为固定的满池娇装饰图案。满池娇纹样主要由莲花、荷叶、水草、水禽等元素组合而成，其运用广泛，常出现于瓷器、织物、金银首饰等的装饰中。

松竹梅：因元代为外族入侵，且将人分为4等，文化欣欣发展的南方文人，因社会地位低下仕途受阻而常借物言志。"大雪压青松，青松挺且直""未出土前便有节，待到凌云仍虚心""宝剑锋从磨砺出，梅花香自苦寒来"，这三句诗表达了以屹立于风雪中的青松、以竹的节比喻人的气节、严寒中绽放的梅花，3种植物顽强的生命力表达做人高尚

图 2-46　秋山纹胸背　　　　　　　　　　　图 2-47　春水纹玉器

的人格和忠贞的友谊，也被称为"岁寒三友"，这种具有固定含义，并有固定组合形式的装饰图形，成为明、清两代流行的吉祥图案的发展前期。

云气纹：云气纹常围绕于主体纹样四周，填补空隙，或作为连接主体纹样的辅助纹出现。元代云气纹也称为"如意云头纹"，与汉代流行的云气纹造型不同，元代云头呈如意形，多朵如意云头相叠，由带状云尾相连。

色彩：元代因宗教信仰崇尚白色和青色，并且喜好用金，拥有多样的用金装饰方法——泥金、销金、印金、蹙金绣等，甚至浑金缎为通体用金线织造而成。

图案构图：散点构图和缠枝满地构图较为常见，因多民族文化的影响，回回细密画的繁缛缠枝构图形式也较受欢迎，以及金银器中受工艺影响带状分段式的构图形式也出现于瓷器等工艺品中。

2.9 明代

　　明代是中国封建社会经济稳定发展的重要时期，其江南地区的纺织业得到迅猛发展，纺织品纹样更加程式化，统治阶级逐步将等级制度建立完善，不同阶品的服饰图案及用色都有严格的规定。明代山水绘画的发展也促进了装饰纹样的发展，水墨写意与工整艳丽并存，漆器装饰纹样以绘画构图形式表现。明代具有特色的工艺美术品种除了纺织和陶瓷外，明式家具也是中国工艺美术史上的璀璨之星，如图 2-48 所示，家具上的装饰纹样也展现了寓意美好的时代特色。

图 2-48　家具中的云肩纹

明代装饰题材在沿用前代流行的装饰纹样基础上，有了更加丰富成熟的发展。植物纹样如：牡丹花、莲花等，神兽类装饰题材，如：龙、凤等，如图2-49~图2-51所示。纹样造型变化多样，不同组合形式更加丰富，如：莲花与婴孩组成婴戏纹，寓意多子多孙；流苏灯笼与蜜蜂组合成灯笼锦，寓意五谷丰登等。明代纺织业的发展，促进织物纹样按粉本订制，并且不同工艺品种的装饰纹样常用同一纹样粉本，因而装饰纹样的组合更加程式化，明代整体装饰艺术风格敦厚、雅致，纹样寓意吉祥美好。

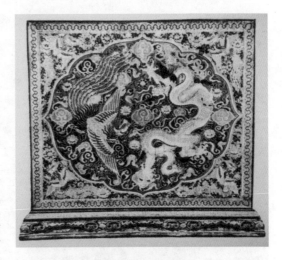

图 2-49　宣德屏风

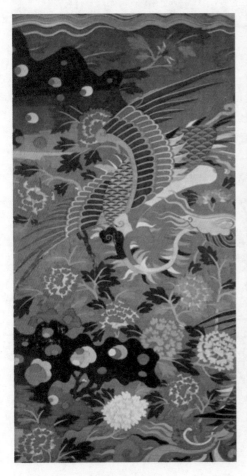

图 2-50　缂丝

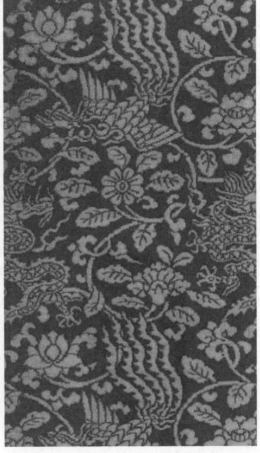

图 2-51　龙凤穿花纹织锦

缠枝纹：花径波状翻转卷曲，花头、花叶或禽鸟穿插期间，纹样满地效果生动自然。缠枝纹在元代已开始大量使用，明代更为流行。

江涯海水纹：常用于服装下端，具有"福山寿海"及"万代江山"的吉祥寓意。此纹样在明代服装和瓷器、漆器中经常出现，如图 2-52 和图 2-53 所示。

图 2-52　江崖海水纹　　　　　　　　　　图 2-53　江崖海水纹

落花流水纹：波状水纹线条间有花朵，也是当时织物和瓷器、漆器中流行的纹样，具有美好寓意，如图 2-54 和图 2-55 所示。语出唐代诗人李群玉的《奉和张舍人送秦炼师归岑公山》："兰浦苍苍春欲暮，落花流水怨离襟"之句。

图 2-54　落花流水纹　　　　　　　　　　图 2-55　落花流水纹

吉祥纹样："图必有意，意必吉祥"的吉祥纹样在元代已见雏形，在明代更是得到进一步发展，充分表明老百姓对幸福美好生活的向往，如图2-56所示。

图 2-56　永乐漆盘

补服纹样：明代完善了官服制度，根据文官、武官的不同等级，朝服胸前的方形装饰纹样不同。文官以不同的禽鸟以示等级，武官以不同的兽纹区别等级，如图2-57所示。

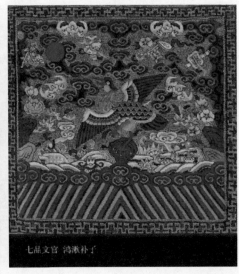

五品武职 熊罴补子　　七品文官 鸿漱补子

图 2-57　补子纹样

2.10 清代

　　清代由满族建立统治政权，为装饰艺术也增添了少数民族风格的元素，由于满族统治阶级非常注意学习中原文化，所以整体社会政治文化得到稳步发展。清代工艺技术发展迅猛，能够制作出非常精巧的工艺品，不同皇帝的统治时期装饰风格有所不同，但整体的装饰纹样具有繁缛紧致的装饰特点，而中国传统工艺美术史上对清代的审美趣味评价并不高，而当时经济文化领先的欧洲也流行烦琐装饰风格的巴洛克、洛可可装饰艺术，或许繁缛才是时代的整体装饰趣味。

　　清代装饰纹样内容上更加追求吉祥寓意，"图必有意，意必吉祥"的吉祥纹样更加丰富，美好的寓意反映在人们生活的方方面面。色彩上更加丰富、艳丽，等级用色也更为明确。纹样构图较明代更为繁缛、紧密，如图2-58~图2-62所示。

　　八宝：八宝纹在具体应用时，数目上并不是严格按照8个形象组合应用的，常常少于8个宝物，常见的组合有：和合、犀角、灵芝、磬、银锭、书、画、方胜、祥云、珠、元宝、球、鼎、蕉叶等。

　　八吉祥：以藏传佛教中的法器——法轮、法螺、宝伞、白盖、莲花、宝瓶、金鱼、盘肠结组合图案，元代已出现部分组合形象，明代确定为8个组合形象，清代八吉祥成为盛行的装饰纹样，并常与折枝莲花或吉祥文字组合。

　　暗八仙：以道教八仙手持法器的形象组合纹样，但人物形象并不出现，所以为暗八仙，具有吉祥寓意。

图 2-58　黄地粉彩牡丹纹碗

图 2-59　黄地粉彩描金五蝠捧寿纹盖碗

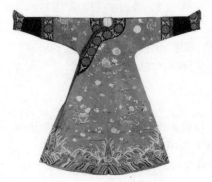

图 2-60　服饰纹样

图 2-61　吉祥纹样

图 2-62　婴戏纹

■ 作业练习

1. 临摹某一时期的传统装饰纹样，通过临摹理解纹样的造型特征。

要求：纹样时代特征表达准确，并且结合理论知识，理解纹样造型特征形成的原因。

2. 在理解临摹装饰纹样的基础上，加入自己的创意构思重新再设计装饰纹样，使传统图案展现出现代设计意味。

要求：在构思和表现方式上可以发挥自己的想象力，以新的表现手法诠释传统纹样。

作业1，临摹传统图案强调对传统装饰纹样的理解；作业2，强调学生的再设计能力，而不是对传统图案的重复再现。通过学生的作业案例可以感受到，作业将传统纹样作为设计元素，也可以不直观地运用传统图案，通过其他造型元素，例如，色彩、肌理等表现出中国传统装饰风格的意韵。设计作品的画面构图和表现材料是作品展现现代设计感的重要突破口。

学习传统装饰纹样的目的是应用于现代设计中，传统装饰纹样的流行有其发展的文化背景，然而中国文化脉络历经数千年的发展，已成为世界文化之林中独特的标签，运用好中国传统纹样进行现代设计，可以使设计作品在多元文化的世界设计大潮中脱颖而出。

CHAPTER

03
黑白装饰画

教学目标：

通过教学使学生理解黑白装饰画的装饰美，掌握运用装饰性的点、线、面塑造黑、白、灰的层次关系，自由运用夸张手法表现黑白装饰画的装饰美。

教学要求：

让学生通过以植物、动物、人物、风景为表现对象进行写生，利用收集的素材进行黑、白、灰装饰变化，夸张形象特征，使表现对象的特征更加明显，并具有装饰美。

教学难点：

理解装饰美，把握画面黑、白、灰层次关系，夸张形象特征。

黑白装饰画以自然界中的植物、动物、人物、风景为表现对象，从黑、白、灰层次入手，培养学生根据自身的主观感受，将客观物象进行艺术展现的能力。在设计过程中不是简单地对自然物的再现，而是通过主观对表现对象的感性认识，以去繁就简、夸张的表现手法，强化对象的主要特征，塑造既源于自然又超越自然现实具有艺术感染力的形象。

3.1 写生

写生是收集自然素材的第一步，也是培养学生发现美的洞察力的重要手段。在自然界中寻找观察美的元素，通过写生发现美，记录、认识写生对象，分析其形态特征、造型结构，将对象的主要特征表现出来。

作为了解物体特征和收集素材形象的手段，写生画面不一定要求完整，把自己最感兴趣的地方记录下来即可，必要时可以配上多角度的局部特写或文字，以便日后进行图案创作时保持感觉的鲜活性。

3.1.1 选择表现对象

创作黑白装饰画首先要有创作装饰画的对象，写生是收集创作素材的方法之一，观察者通过自己的双眼，敏锐地捕捉到对象的特征，并记录下来。不同的植物、动物、人物有不同的性格特征，例如，水里生长的花卉水仙、鸢尾、莲花等都具有一种清新、雅致的脱俗之态，而热带生长的植物仙人掌、霸王鞭、芭蕉树等散发出生机勃勃的生命力。动物也是如此，有的动物呆萌或慢条斯理，有的动物气质傲慢，而有的动物狂躁不安、一刻不停。写生者要能够敏锐捕捉到表现对象的个性特征，自始自终都不迷失最初对表现对象的感觉，并选用合适的表现手法、构图、表现工具来强调对象的特征。

3.1.2 选择写生工具

初学者写生可以用易于修改的铅笔表现，有一定基础的绘画者可以用钢笔，熟练者可以直接用颜料以没骨的手法表现。除此以外，炭笔、圆珠笔、彩色铅笔等都可以根据表现对象的特征加以运用。作为写生辅助工具也可以用相机收集素材，但是手绘写生过程也是认识理解对象的过程，其作用仍然是相机不能替代的。

3.1.3 写生绘画的步骤

选定表现的对象后先仔细观察，把握对象整体特征和局部特征，面对画纸先打好腹稿，如画面位置经营，整体动态，先在头脑中有一个大致想法后再动笔。可用铅笔构勒大致形态，然后选取主体形象以先主后次、由近到远原则进行具体描绘。形象塑造时注意近实远虚、主次分明，可以利用线的粗细及线的疏密表现其虚实关系。

3.1.4 形象取舍

写生是一个收集素材的过程，同时也是对表现素材深入认识和再设计的过程。深入认识是指在绘制过程中要仔细观察写生对象的具体结构细节，抓住形象表现的重要特征，认真表现想象特征，交代结构关系；再设计是指在绘制过程中，对于重要的结构特征可以适当夸张表现，以强化其特征，而不重要的部分或者会削弱主题形象的部分要省略舍去。学生在收集素材的过程中可以根据装饰变化需要，利用画面构图关系，将同一形象的不同角度合理组织在一张画面上，例如，一株花上只有一朵盛开的花，或者部分花造型不美观，可以将旁边另一株同类植物上的花组织到一个画面上，如花骨朵或凋谢的花都可以合理组织在同一画面中。写生过程中形象的取舍是进行装饰变化的重要一步。

如图 3-1 所示，绘画者选定对象后由于构图的疏忽，写生对象偏向画面一侧，为了解决画面重心不稳的问题，绘画者将另一株植物上的一枝花叶按照植物生长结构接在画面上，延长植物以占据画面空白，使画面空间布局更加合理。然而，增加部分一定要符合植物的生长结构，在图 3-1 中，延长部分的枝干与主干成直角关系，而显得较为生硬。如图 3-2 所示为写生吊兰，因吊兰在画面中形成两个视觉中心，因此在画面处理过程中需要注意，下部多个吊兰枝头构图要有聚散变化，并且与上部主体花枝要有区别。此画面存在的问题是上部吊兰主要部分周边的空间太少，而显得局促。

图 3-1　植物写生　　　　　　　　　　　　　　图 3-2　植物写生

3.2 装饰造型

黑白装饰画的装饰韵味是通过画面黑、白、灰层次关系来凸显的，学生先练习黑白装饰画可以规避色彩关系的处理问题，将重点首先落脚于对象的装饰造型。画面的装饰美表现可以结合本书前面学习到的形式美法则来设计画面。装饰造型常用的表现手法主要有：概括、夸张、添加、拟人、分解组合、平面、多种透视相结合、巧合法等。

概括：指对表现的自然对象特征加以整理强化，简化、削弱特征的不必要部分，使主题形象更加简洁、单纯，特征更加突出。

夸张：指在自然形象的基础上对特征进行强化，而形象的特征源于表现者的主观感受，既要强化主观感受，同时又不能够偏离物象特征。

添加：指为了表现设计者对物象的主观感受，而添加的一些装饰元素，可以在图形外部或图形内部进行元素添加，但添加元素的目的是突出主题，而不是削弱主题形象。

拟人：指将植物、动物、建筑风景等对象人性化，富于喜怒哀乐等思想情感，使表现对象具有生命力，与欣赏者产生共鸣。

分解组合：指设计者将表现物象以自己的主观感受为依据进行分解移位，创造新的视觉形象。

平面：指将三维空间的物象转换为二维空间形象，使物象更为简练、醒目，强化物象的视觉效果。

多种透视相结合：指将植物正面、侧面、俯视等不同角度透视形象相结合，多视点形象可以最大限度地展现最佳形象。

巧合法：指利用正负形或共用边等对立统一法则，将相同或不同形象巧妙地组织在一起，构成生动的图案形象。

写生收集的自然素材进行装饰变化，首先需要保持写生时观察对象特征的敏感性，可以借助想象和联想的表现手法，主动塑造形象特征。在具体描绘装饰形象时，用点、线、面的造型元素进行设计。

■3.2.1 点、线、面

点、线、面是装饰画造型的基础构成元素，不同造型的点、线、面能够给观者带来不同的心理共鸣，因此需要熟练掌握不同点、线、面的个性特征，通过画面的组织更巧妙、直观地表现装饰画所需要展现的主题。

点：指最能吸引视觉注意力的形象。

在几何中，点是线与线相交形成的点，表现点的位置没有形象概念，而在装饰画中的点是一个视觉形象，是观者目光的聚集点。点的视觉形象非常丰富，白纸中间戳一个洞

是一个虚点，点的聚集可以形成线或面。相比较而言，点、线、面通过对比可以相互转化，同样一个形象或物体放在不同的平面、空间环境中可以是点、线或面。例如，旗杆上的一面旗帜，旗帜相对于旗杆而言是线上的一个面，旗帜相对于操场而言，操场是面，旗帜是面上的一个点。因参照物变了，形象之间的点、线、面关系也变了。

点的形状：点的形状分为规则的点和不规则的点。

规则的点是指几何形的点，容易复制。例如，最典型的有圆形的点、方形的点、椭圆形的点、三角形的点等。规则的点具有严谨、理性、机械等心理特征。

不规则形的点是指自然形象的点，例如，水滴状的点、破洞形成的点等，不规则的点多是偶然形成的，具有不可完全复制的特征。不规则的点具有自由、生动、人性化、随意等形象心理特征。

点的边缘：点的边缘有清晰和模糊的区别。

边缘清晰的点更容易成为视觉聚焦点，具有活泼、生动的形象特征。边缘模糊的点具有柔和、亲和力等形象特征，如图3-3所示。

图 3-3　边线的视觉比较

点的排列：点的排列可分为整齐排列和自由排列。

整齐排列的点给人以理性、严谨、有秩序等心理感觉。可以是大小一样的点或者是大小有规律的排列点。自由排列的点具有轻松、活泼的心理感觉。可以是排列位置有不规则变化的点，也可以利用点的大小变化形成不规则的排列感。点的不同排列方式可以产生不同的节奏、韵律感。

线：几何中对线的定义是点的移动轨迹形成了线。在装饰画中线的形象特征用线的形象、线的移动轨迹造型、线的两端形象以及线的边缘形象来体现。

线的不同变化形成不一样的心理感受，如图3-4~图3-6所示。

粗线：有力量感，阳刚粗犷。

细线：柔美、精细，具有理性感。

直线：具有严谨、理性感。

曲线：具有女性的优雅感。

粗直线：具有粗犷、阳刚及力量感。

细直线：简洁、明了、理性。

粗曲线：敦厚、游韧、有力。

细曲线：精细、柔和、敏感。

图 3-4 图 3-5 图 3-6

 线的移动轨迹变化产生不同的心理变化，如同样的粗线，缓慢移动形成的线具有厚重、敦实感，粗线快速移动带有飞白效果的线，具有速度、爆发的感觉，产生的视觉效果截然不同。

 线条以某种方式排列形成的运动轨迹，能产生不一样的心理感觉，例如，水平、垂直，以水平线为主创造出一种宁静和休息的感觉，由垂直方向主导的线条的视觉心理更加动态，因为它垂直于地球重力运行。由斜线组成的构图充满了紧张感，因为这种运动既没有地平线的舒适感，也没有与之相交的感觉，斜线的倾斜动态地平线与水平和垂直线相反，而更具动感，如图 3-7 所示。

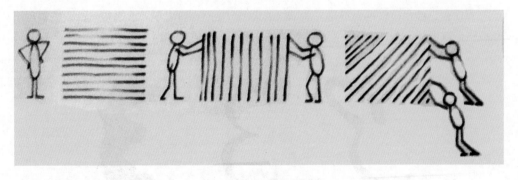

图 3-7 线排列的视错觉

区域或形状内的线，可以通过线条排列的疏密变化产生相对的明亮度变化。如图 3-8 所示显示了平行水平线排列形成的明暗变化，由于线条更靠近空间，变得更加密集，视觉效果更暗。重复的平行水平线伴随着重叠的平行垂直线，线条交叉形成轮廓阴影。

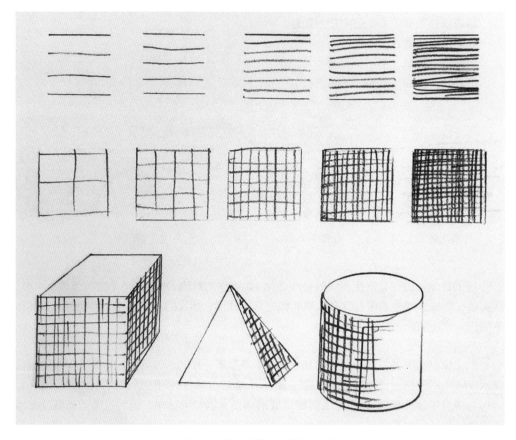

图 3-8　线疏密排列形成的立体感

　　有时候，线也可以视为符号。画面上的数字"3"，可以视为 3 个符号，象征着线条形成一个双循环运动，它的右侧是封闭的，左侧是打开的，如图 3-9 所示。

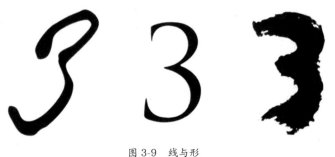

图 3-9　线与形

线作为抽象元素，也能成为画面的主题或具有一定的象征意义，如图 3-10 和图 3-11 所示中的线并不表现具体的东西，但线条穿插传递出视觉的复杂情绪感。竹条编织的底部为十字交叉的线条图案，从视觉上看，表现出线条所形成的规律感。

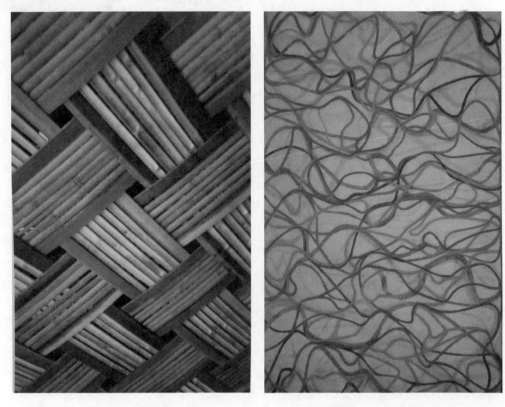

图 3-10　规律的线　　　　　　　　　　　　　　　图 3-11　运动的线

不同工具绘制的线产生的心理感受也不同，针刮刻出的细线给人感觉尖涩、紧张，毛笔画出湿润的线具有温暖感和亲和力等。线条绘制在不同肌理的纸上也会有不同的视觉肌理感受，利用表现工具的变化创造不同的表现元素，在设计中值得仔细推敲并加以利用。如图 3-12 和图 3-13 所示为用线条表现情绪对比：愤怒 / 宁静、有序 / 混乱、繁忙 / 安静、节奏 / 抒情。

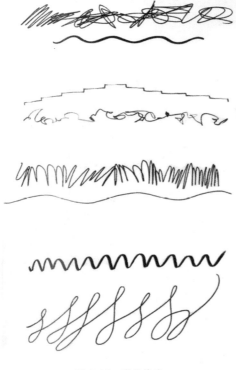

图 3-12　线的情绪

图 3-13　线的情绪

面：几何学定义为线的移动形成面。面的视觉效果与线相近，不同形态的面也给人不同的心理感觉，应根据需要进行设计。

规则的面：规则的面给人秩序感，有条理性，但也会有僵硬之感。

不规则的面：给人随意、自由的感觉，具有人情味。

面的边缘：边缘清晰的面，其对比强烈，视觉效果更醒目。边缘模糊的面具有柔和、厚重等形象心理特征，如图 3-14 所示。

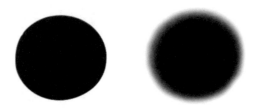

图 3-14　面的边缘变化

不同造型的面积可以体现出不同的形态。它们可以是大或小、宽或窄、高或短（如图3–15所示），它们也可以是主动的或被动的（如图3–16所示），运动或静态（如图3–17所示），完全出现或部分隐藏（如图3–18所示）。

图 3-15　面积形态变化　　　　　　　　　　　图 3-16　主动与被动

图 3-17　动与静　　　　　　　　　　图 3-18　完全出现或部分隐藏

■3.2.2 肌理

　　肌理即不同的纹理。不同纹理或画法表现出的点、线、面也会产生不一样的心理感受，例如，湿画法有润滑、柔软感，干画法有坚硬、干涩、厚重感等。

　　产生不同的纹理效果需要借助不同的表现工具和表现技法，例如，刮、皴、喷、印、揉等最常见的表现技法，也可以以多种技法组合使用，并可利用纸张表面不同的质地和颜色进行创作。

图 3-19　活动空间变化　　　　　　　　　　图 3-20　活动空间变化

图 3-21　层次空间变化

图 3-22　色彩变化

图 3-23　色彩变化

图 3-24　色彩变化

同一工具也可以在画面上形成不同效果的印记，例如，画笔、铅笔、马克笔或刻针，绘制方式不同或线条组织排列不同，可以产生许多不一样的视觉效果，如图3-25~图3-28所示。

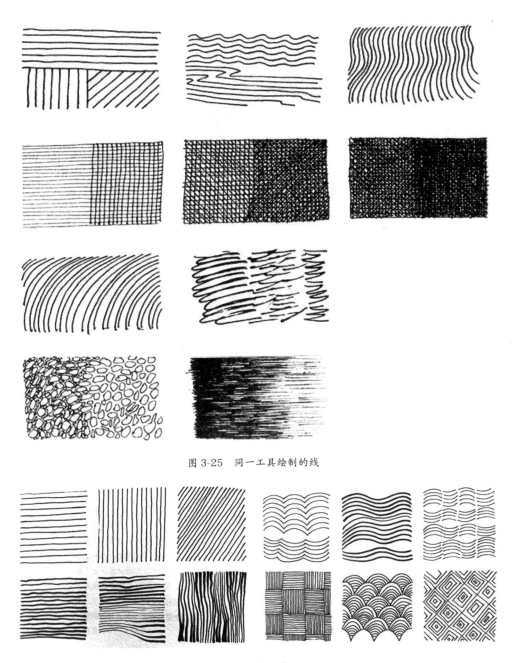

图 3-25　同一工具绘制的线

图 3-26　线的排列

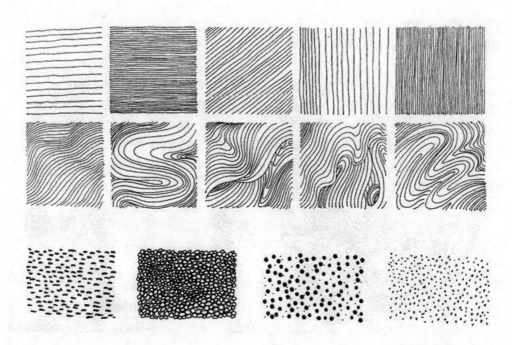

图 3-27　疏密变化

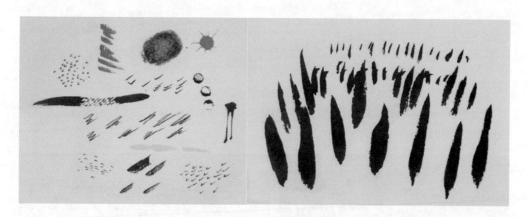

图 3-28　平面与空间感

3.2.3 黑白灰造型方法

　　黑白装饰画的黑白灰层次是依据点、线、面的疏密排列而产生的视觉效果。通过黑白灰对比以及装饰手法变化凸显主题形象，因此在进行黑白装饰画创作时，首先考虑选用何种装饰手法能够更好地诠释形象特征。其次，在具体创作细节时需要认真分析如何变化装饰手法和黑白灰疏密关系，塑造形象的整体和局部关系。在黑白装饰画的创作过程中，学生往往会在进行局部装饰变化时忽略了与整体形象的关系，因而创作过程中要时刻关注整体与局部的关系，是一个从画面整体到局部，再回到画面整体创作过程。

　　完美的对称性，给人以稳定感（如图 3-29 所示），以微妙的变化打破这种对称平衡，不仅可以保持平衡，还可以产生一定的紧张关系增强画面动感（如图 3-30 所示）。

图 3-29　平衡	图 3-30　不平衡

　　如图 3-31 所示通过提取绘画中的构图框架，重新装饰纹样，以不同的疏密关系获得新的视觉空间效果。

图 3-31　前后空间关系的变化

图 3-31　前后空间关系的变化（续）

3.2.4 植物装饰造型

通过认真观察植物的特征、姿态，发现植物的生长特点，选择对象最具代表性的特征，选择最美的造型姿态，以最适合的角度去表现，注意植物线条的繁简、疏密、长短、曲直、穿插等变化。植物装饰造型变化要凸显植物的造型特征，植物是亭亭玉立、轻盈秀美的，还是繁密茂盛、气势蓬勃的。可以发挥想象力借助重相的表现手法，将其他形象与植物形象组合，以诠释植物特征，同时可以将微观的植物特征局部进行宏观放大，夸张其形象特征，如图 3-32~ 图 3-35 所示。

图 3-32　概括

图 3-33　添加

图 3-34 层次对比

图 3-35 色彩对比

3.2.5 动物装饰造型

　　动物形态结构复杂、表情丰富，并且不同的动物具有不同的生活习性和性格特征，动物装饰造型不仅要敏锐捕捉到动物的神态、动态特征，同时还要注意正确表现动物的形体结构，以个性化的造型、夸张的动态来表现动物的神韵。夸张动物身上最有特点的形态和部位，在处理画面黑白灰层次时，动物皮毛的纹理极具装饰性，同时也是区别于其他动物的特点，可以结合植物装饰变化中所掌握的表现手法，通过点、线、面的疏密变化表现不同的层次关系，如图 3-36~ 图 3-42 所示。

图 3-36　动物写生

图 3-37　重像

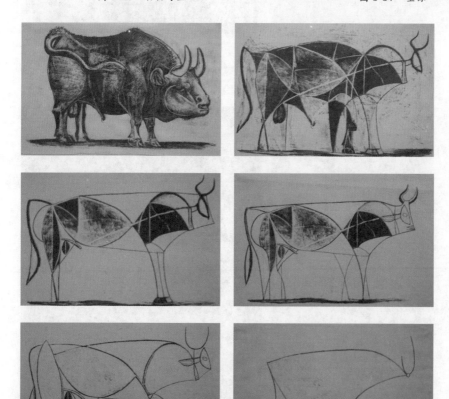

图 3-38
牛的一组变形
毕加索

图 3-39 细节表现

图 3-40 强调特征

图 3-41 形象概括

图 3-42 材料运用

■3.2.6 风景装饰造型

　　自然界的风景变幻莫测，不同地域的风景具有不同的特征，人口和房屋密集的城市与乡土气息的农村，以及拥有不同民族文化的少数民族地区，各异的景象和不同的生活方式都是风景装饰造型的表现题材。设计者选取自己有强烈感受的景象着手表现，可以是室内小景，也可以是广阔的塞外景象，还可以是繁忙的都市，抑或是平静淳朴的村间，概括、凝练、突出风景特征并强化主题，可以根据画面需要将景象或建筑自由组合，如图3-43~图3-46所示。

图 3-43　虚实相间

图 3-44　打散组合

图 3-45　概括对比

图 3-46　强调装饰线条

3.2.7 人物装饰造型

人物有不同的人种、不同的性别、不同的年龄、不同的个性、不同的表情、不同的身份、不同的动态，等等，当捕捉到打动自己的特征，选定人物表现对象时，要准确把握人物特征并进行夸张，人体结构及动态夸张变化能够诠释设计者的感受，准确表达情感，如图 3-47~ 图 3-55 所示。

图 3-47　性格刻画

图 3-48　关系表现

图 3-49　背景设计

图 3-50　关系表现

图 3-51　关系表现

图 3-52　性格表现

图 3-53　拟人手法

图 3-54　情感表现

图 3-55　肌理运用

作业练习

1. 以植物、人物、动物、风景为题材设计黑白装饰画，20cm×20cm。

要求：画面尺寸及表现工具、纸张不限，要求构思新颖、构图完整。掌握用点、线、面与黑、白、灰的装饰手法来表现画面。会用夸张方法强化植物、动物、风景、人物的特征。注意画面黑、白、灰的层次。画面表现技法切合主题、新颖。

2. 自画像。

要求：画面不仅表现自己的样貌特征，更重要的是要表达自己的性格特征。

作业 1，是检测学生对黑白装饰画单元的学习掌握情况，学生通过自己写生收集的素材，围绕自己所需要表现的主题组织装饰画。如何能更好地表达画面所表达的主题，学生需要首先从画面构图、形象塑造、表现材料、表现技法等几个方面整体思考，然后在具体

的细节形象表现及黑白灰层次关系方面仔细推敲调整，最后全面审视作品，调整整体关系，选择适合展示作品的装裱。

作业 2，更多的是锻炼学生对抽象元素的表达，每个人应该对自己都非常了解，不仅是外观样貌，还有自己的性格和喜好等，了解越多想表现的内容越多，画面中如何取舍，如何把握关键部分，如何在画面上有条理地处理细节之间的关系，是训练学生将抽象内容具体表现的重点。

作品案例:

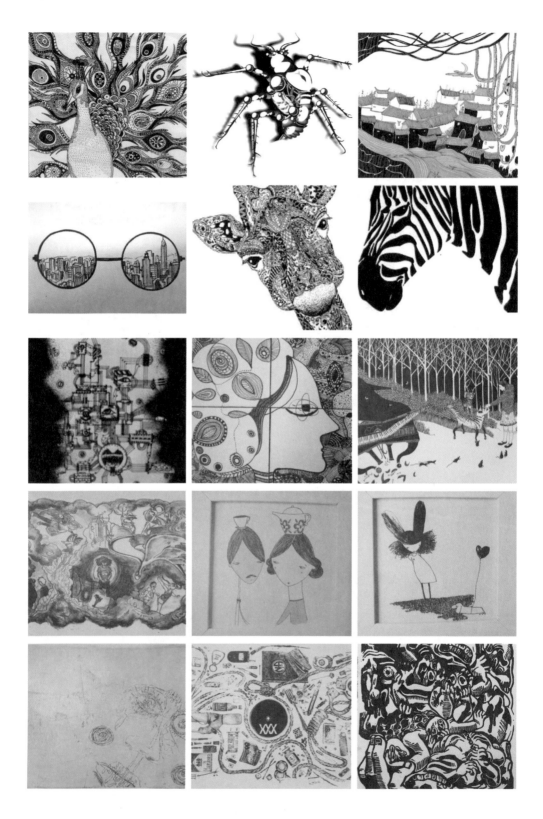

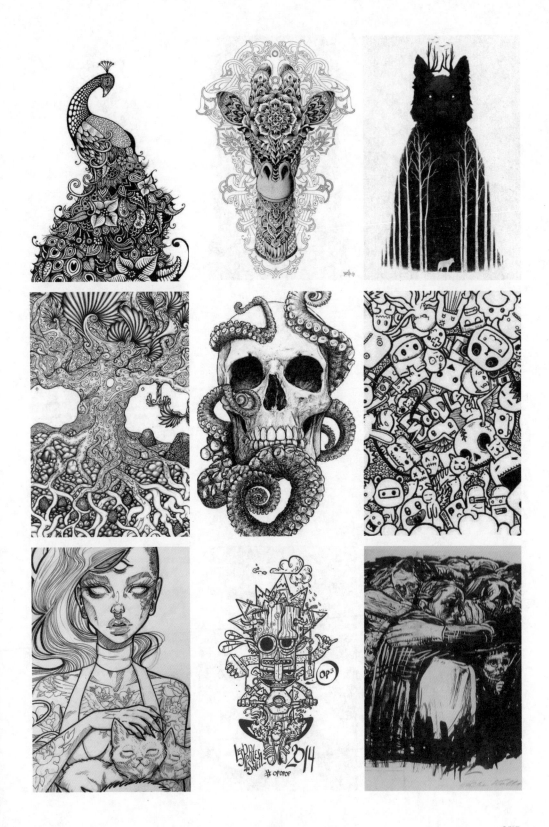

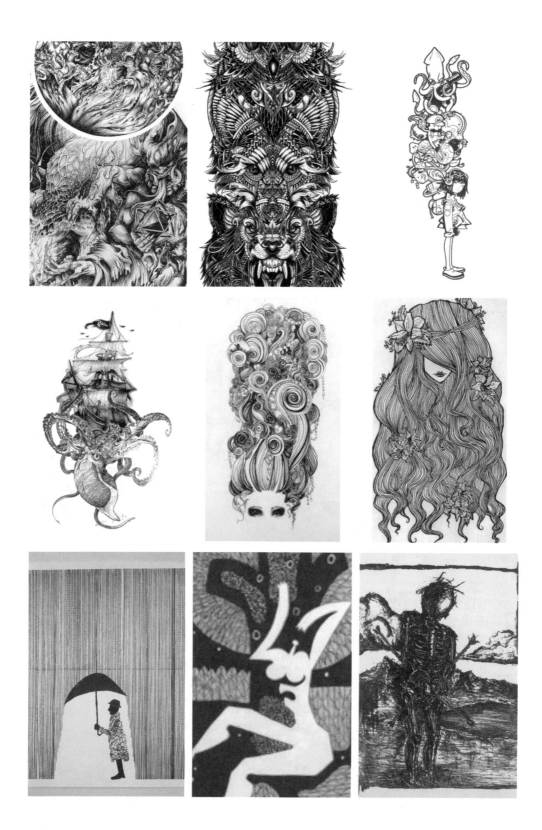

04

彩色装饰画

教学目标：

通过教学使学生掌握色彩的基本知识，熟练利用色彩个性、色彩心理及色彩调和与对比关系，塑造彩色装饰画。

教学要求：

让学生在黑白装饰造型的基础上，通过冷、暖等不同调式的练习，掌握利用色彩心理、色彩之间相互协调及对比的关系，准确传达装饰画的内容主题。

教学难点：

掌握色彩对比与协调及色彩面积与位置的关系。

色彩是表现一幅装饰画的主题、意境以及装饰效果的重要手段之一。合适的配色及画面色调可以成为一幅装饰画的特点，而失误的配色可以毁坏一张富有创意的构图，因此掌握好配色是成就一幅装饰画成败的关键之一。

4.1 色彩基础知识

色彩的三属性：色相、明度、纯度。

色彩是由光产生的，光是色发生的原因，色彩是人们感觉的结果。

色相：指色彩的名称，也是区别色彩的主要依据。如：红、橙、黄、绿、蓝、紫等，如图 4-1 所示。

明度：指色彩的深浅度，也是色彩最易识别的元素，色相强对比、明度强对比和纯度强对比中，明度强对比是最为醒目的。

纯度：指色彩的饱和度，即色彩的鲜艳度。

间色：指三原色中的某两种原色相互混合的颜色，也称"第二次色"。

复色：指两个间色(如橙与绿、绿与紫)或一个原色与相对应的间色(如红与绿、黄与紫)相混合得出的色彩。复合色包含了三原色的成分，成为色彩纯度较低的含灰色彩。

补色：指在色相环中每个颜色对面（180°对角）的颜色，称为"互补色"，也是对比最强的色组。

无彩色系：指除了彩色以外的其他颜色，常见的有金、银、黑、白、灰。

有彩色系：指红、橙、黄、绿、青、蓝、紫等颜色。不同明度和纯度的红、橙、黄、绿、青、蓝、紫色调都属于有彩色系，如图 4-2 所示。

对比色：两种可以明显区分的色彩，称为"对比色"。包括色相对比、明度对比、饱和度对比、冷暖对比、补色对比、色彩与消色的对比等。

同类色：同一色相中不同倾向的系列颜色被称为"同类色"，如黄色中可分为柠檬黄、中黄、橘黄、土黄等。

邻近色：色相环中相距90°，或者相隔五六个数位的两色，它们为邻近色关系，属中对比效果的色组，如图4-3所示。

图 4-1　色相环

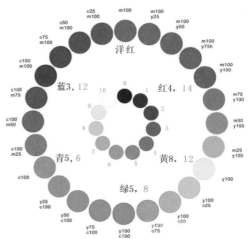

图 4-2　有彩色与无彩色

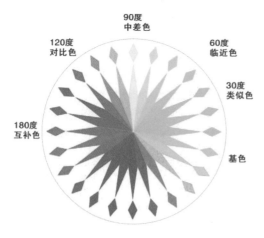

图 4-3　色彩对比

4.2 色彩的心理感知

人们会根据不同的社会经历或性别、民族、年龄等因素产生不同的色彩心理差异，而掌握好这些色彩心理因素将会极大地有助于装饰画画面效果的表达，在专业设计课程中其也是非常重要的专业知识点。

色彩的冷暖： 人们会根据生活中的经验产生对冷、暖的联想。蓝色让人联想到水，会产冷的感觉；橙色和红色让人联想到火和光，会产生暖的感觉，如图4-4所示。

色彩的轻重： 色彩的明度变化会给人以轻重感，高明度的浅色调会给人轻的感觉，明度低的深色调会给人厚重的感觉。

色彩的联想： 在专业设计中，充分利用好色彩给人的联想是设计成功的关键之一。例如，一组不同功能的护肤品，蓝色会让人联想到产品具有保湿功能，白色具有美白功效，橙色具有防晒功能。

当画面为冷色调的时候，一些相对偏暖的中性色在空间内便会吸引眼球。因为色彩偏暖幅度较小，所以整体画面仍然会自然、和谐。偏暖的范围有限也意味着画面中颜色对比的张力较小，画面展现出有序、宁静的视觉感，如图4-5所示。

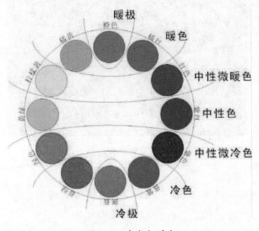

图4-4　冷色与暖色

图4-5　色彩对比

另一方面，在冷色调的画面中，偏暖中性色使画面更加戏剧化，如图4-6所示中的蓝色与绿色相比，绿色感觉相当温暖。这种紧张的对比关系使画面更加活泼，更加激动人心。

图 4-6　色彩对比

以互补色装饰画面，视觉效果较活泼，充满动态的对比，如图4-7和图4-8所示。

图 4-7　补色对比

图 4-8　补色对比

面积大的形状或明度对比强的图形通常的视觉感更近，而较小的形状或明度对比弱的图形看起来越来越远，图形的大小或粗线、细线产生了对比效果，如图4-9所示。

图 4-9　对比产生不同的视觉效果

明度对比，明度对比强烈的色彩关系将使图形前进，而中间灰色对比的关系将使图形后退，如图 4-10 所示。

图 4-10　明度对比

冷暖对比，暖色（黄色、橙色、红色）视觉前近，冷色调（蓝色、紫色、绿色）色彩感觉后退，如图 4-11 所示。

图 4-11　冷暖对比

纯度对比，纯度高、饱和鲜艳的颜色前进，而沉闷的灰色调后退，如图 4-12 所示。

图 4-12　纯度对比

4.3 自然色彩的提取

　　向大自然学习是一条永不过时的法则。自然界中有许多生动、和谐的画面，可以通过拍摄照片来捕捉，然后提取画面色彩并制作色卡，利用色卡进行画面色彩的组织。

　　通过自然中的色彩提取进行色彩搭配，可以打破个人用色习惯，并有出其不意的色彩搭配效果，且用色的和谐感较好。利用色卡在用色面积比例上的不同变化，也会获得不同的画面意境。如图4-13~图4-23所示为从画面中提取色彩制作色卡，并发展出不同色彩搭配的色卡关系。

图 4-13　从照片中提取色卡

图 4-14　从绘画中提取色卡

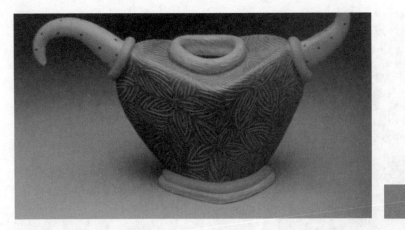

图 4-15　从设计作品中提取色卡

图 4-16　色彩搭配练习

图 4-17　色彩搭配练习

图 4-18　色彩搭配练习

图 4-19　色彩搭配练习

图 4-20　色彩搭配练习

图 4-21　色彩搭配练习

图 4-22　色彩搭配练习　　　　　　　　　　图 4-23　色彩搭配练习

4.4 色调的对比与调和

　　装饰画的色彩调式是根据装饰画的主题而确定的，根据主题的立意选择画面调式，是高调、中调还是低调，是冷色调还是暖色调，并且根据主题的需要确定画面是强对比还是弱对比，结合色彩心理知识，选择有利于表现主题的调式。

　　画面中色彩的对比和调和是同时存在的，只是根据画面的需要决定——是以调和为主，还是需要突出对比。同类色、邻近色组合容易表现画面调和，但是过于强调调和画面易于显得呆板，需要一些对比因素丰富画面。除了利用明度对比、纯度对比活跃画面以外，还可以利用绿色、紫色等中性色来活跃画面，绿色是暖色调中的黄色和冷色调中的蓝色调配出来的，所以偏黄色成份多一点的绿色偏暖，小面积搭配在冷色调的画面中，不仅可以产生色相弱对比活跃画面，也不会显得过于突兀。同样紫色是由暖色调的红色和冷色调的蓝色调配而成的，所以紫色也可以根据画面需要而有偏暖或偏冷的调性区别。

在强调对比画面中，经常会出现色彩难以协调的问题，无彩色系可以解决色彩协调关系。无彩色系包括黑、白、灰、金、银，特别是强对比的画面，跳跃的色彩能够用黑色来稳定，保持画面的完整性，如图4-24~图4-37所示。

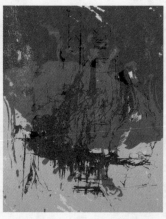

图4-24　对比与调和练习　　　　图4-25　对比与调和练习　　　　图4-26　对比与调和练习

图4-27　对比与调和练习　　　　　　　　图4-28　对比与调和练习

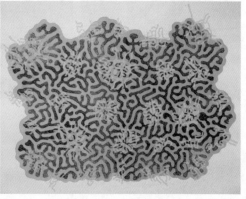

图4-29　对比与调和练习　　　　　　　　图4-30　对比与调和练习

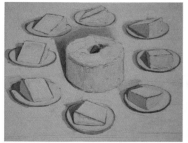
图 4-31　对比与调和练习

图 4-32　对比与调和练习

图 4-33　对比与调和练习

图 4-34　对比与调和练习

图 4-35　对比与调和练习

图 4-36　对比与调和练习

图 4-37　对比与调和练习

4.5 色彩的面积与位置

色块在画面中的面积和所处位置的不同，会导致色彩视觉的关注度也不同。色彩处于画面中心位置或者面积大的色块，容易引起人们视觉注意。因此在表现画面主题时，除了利用色彩对比之外，还可以注意画面色块的面积和位置，要注意次要部分经常因为小面积色块的位置相近，在视觉上形成大面积整体色块，从而影响主题形象，如图4-38~图4-40所示。

图 4-38　色彩位置

図 4-39　色彩位置与面积

图 4-40　色彩位置与形状

 作业练习

选择冷色调及暖色调两组画面，提取画面中的冷暖色卡并组织画面，通过变换色彩在画面中的位置及面积，分析画面所产生视觉效果的差异。

要求：色卡中的色彩在画面中进行位置互换，然后分析色彩在面积、位置、形状方面的变化给人们带来的心情变化。

制作色卡是学习将自然界中的色彩进行归纳的方法，协调的色卡也会因为色彩位于画面中的位置和面积的变化，产生不同的视觉效果，甚至是不协调的紧张感。

作品案例：

CHAPTER

05

表现技法

教学目标：

通过教学使学生掌握不同表现技法的特性，熟练运用色彩的表现技法，展现彩色装饰画的主题。

教学要求：

让学生通过不同表现技法的尝试练习，探索用不同表现技法表现相应效果的可能性，掌握表现技艺，熟悉不同技法的个性特征，并在创作装饰画的过程中熟练应用。

教学难点：

创造性地发现不同表现技法、熟练应用表现技法，并能主观把控画面效果。

装饰图案的表现方法是围绕突出装饰画主题效果而设定的，合适的表现技法不仅能使画面立意更加鲜明，甚至可以成为画面最吸引人的亮点。画面的表现技法主要以绘制工具、表现材质、绘制手段，以及最后的构图、整理等为主。

5.1 装饰画制作工具

装饰画的绘制工具主要考虑 3 个部分：一是用什么工具画，二是用什么材料画，三是画在什么材质上。不同的表现工具绘制在不同的材料上能够产生不同的视觉效果，引起不同的心理共鸣，甚至可以成为一幅装饰画最显著的特征。如何根据装饰画所需展现的主题而选择适合的表现材料，是我们学习装饰画的主要任务之一。

不同的笔及不同的绘画工具适合表现不同的画面效果，有时破旧的笔或不被关注的工具如加以利用，可以表现出让人出乎意料的视觉效果。为了达到需要的视觉效果，绘制的材料也可以发挥想象，除了常用的水粉、水彩、国画颜料、彩色铅笔、蜡笔、马克笔等外，染料、指甲油、眼影粉等不寻常的材料，用在装饰画面中能表现出颜料所不能实现的效果，当然同样的工具、同样的材料画在不同的材质上也会产生不同的视觉效果。三者的选择都要围绕如何更好地表现主题效果而确定，在材料与工具的选择上也需要打破常规，善于利用，如图 5-1~ 图 5-4 所示。

图 5-1　不同的材料和工具

图 5-2　不同的材料和工具

图 5-3　不同的绘画材料

图 5-4　不同的绘画材料

5.2 肌理效果的运用

　　肌理即纹理，不同的材质有不同的肌理，如：木纹、石纹、布纹、纸纹、金属纹理等，不同的布纹也产生不同的肌理，如：细腻的纱、粗涩的麻布、厚实的毛毡等。不同的纹理会传递给人们不同的心理感受，如：看到木纹，心理会产生温暖感，金属纹理给人以冰冷的感觉，因此可以利用肌理的视觉心理传递触觉感受。不同的绘制工具及不同的绘制方法均会产生不同的视觉效果，例如：烧、吹、喷、压、刮、印、蹭等手法，表现技法单独或混合使用能够产生特殊、丰富的肌理效果，如图 5-5~ 图 5-16 所示。

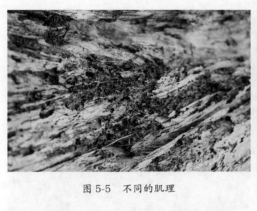

图 5-5　不同的肌理

图 5-6　不同的肌理

图 5-7　不同的肌理

图 5-8　不同的肌理

图 5-9　不同的肌理

图 5-10　不同的肌理

图 5-11　不同肌理的装饰画

图 5-12　不同肌理的装饰画

图 5-13　不同肌理的装饰画

图 5-14　不同肌理的装饰画

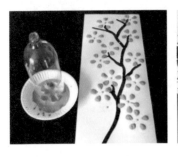

图 5-15　不同肌理的装饰画

图 5-16　不同肌理的装饰画

5.3 装饰画面构图

在利用肌理效果表现主题的时候，首先内心需要有一个构图思路，在表现肌理的同时做到有紧有松，因为绘制肌理需要胆大心细，过于拘泥于构图，肌理效果容易缺乏变化。而如果构思没有自由发挥，也容易造成肌理效果虽好，但不能为装饰画主题服务。所以，肌理效果的最后整理显得异常重要，在肌理上加强重点、弱化不需要局部，为装饰画主题做再次处理，如图 5-17~ 图 5-24 所示。

图 5-17 不同的构图

图 5-18 不同的构图

图 5-19 不同的构图

图 5-20 不同的构图

图 5-21　不同的构图　　　　　　　　　　图 5-22　不同的构图

图 5-23　不同的构图

图 5-24　不同的构图

 # 作业练习

1. 利用获得的画面构图，尝试不同的色调搭配，通过同一构图以色调的变换效果，表现不同意境的画面主题。

要求：利用色彩心理所学的知识，以色调变换获得完全不同的画面效果。

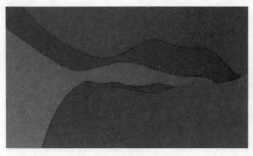

2.自己确定两个立意相反的主题，根据主题进行创意构图，并选择合适的色调及技法表现主题。

要求：两幅装饰画的表现主题立意明确，且内容相反。画面调试与表现技法能围绕主题合理选择应用。画面尺寸和构图都根据主题表现需要而设定，画面创意具有新意。

3.以植物、动物、风景、人物为装饰主题，组织彩色装饰画。

要求：主题形象装饰造型个性鲜明，画面构图完整，色彩、表现手法及材料运用与主题贴合，画面具有较好的视觉冲击力。

作业1，检验学生对画面色彩的理解，锻炼学生利用色彩之间的明度、纯度、色相对比与协调关系表现画面主题；作业2，加入画面构图元素，训练学生将构图与色彩关系相结合、围绕不同立意的需求而设计的能力，为进入下一章——装饰画设计的学习做准备；作业3，检验学生设计彩色装饰画、对形象塑造及色彩运用的掌握能力。

作品案例：

06

装饰图案设计运用

教学目标：

通过教学使学生了解在设计装饰作品时，需要将设计作品与制作成本、制作材料、加工手段、所装饰的环境，以及观赏者的视觉角度等多重元素相结合并共同考虑。

教学要求：

学生通过小型装饰实物设计制作练习，了解设计构思与制作实践之间的相互关系，具有综合考虑问题和协调构思与制作之间矛盾的实践能力。

教学难点：

学生对不同材料的制作工艺及加工成本的掌握，以及能灵活协调处理制作过程中的问题。

装饰图案是设计专业的基础课程，在不同专业设计中应用广泛，设计装饰图案的目的也在于应用服务，针对不同装饰载体的需要而设计图案。在本章的学习中，通过对不同设计案例的学习，了解前面所学装饰图案在实践应用制作过程中，容易出现问题的环节。

6.1 装饰图案在家居用品中的设计应用

装饰图案应用于家居设计中，可以仅具有装饰功能，也可以兼具装饰功能和实用功能。

仅具装饰功能的装饰图案设计，其装饰风格设计应与装饰环境的整体风格相协调，根据装饰环境空间关系设计装饰图案，并且充分考虑到观者在行走过程中，观看装饰作品的视觉角度及变化情况。

装饰功能与实用功能兼具的装饰图案设计，装饰图案设计要符合实用功能的需要，也不能影响设计的实用性。装饰美与实用性之间并不是对立的，而是相辅相成的，好的设计作品应是装饰美与实用性的完美结合，并且成为设计作品的亮点。

6.2 装饰品的材质及加工工艺

根据装饰环境的风格、设计创意及成本预算确定装饰品的材质，不同材料受加工工艺的限制，所能表现的创意效果也不尽相同，另外制作成本也是装饰材料选择的重要限制条件，根据制作成本选择合适的装饰材料及加工工艺，综合考虑才能更充分地展现设计创意，设计师可以自己加工也可以委托工厂加工，但设计师必须了解不同材料的特性及基本加工工艺，以便其设计构思能完美实现。

6.2.1 面料

　　面料是日常生活中的重要装饰材料，不仅可以制作服装，如：衣、裙、裤、帽、袜、围巾、包等（如图6-1~图6-4所示），还可以制作室内装饰用品或艺术品，如：窗帘、沙发、桌布、床单、墙壁、地毯（如图6-5~图6-10所示），以及首饰、花瓶、壁饰、软雕等（如图6-11~图6-14所示）。面料的材质也分很多种，主要分为棉、毛、麻、纱、化纤等几大类，并且加工工艺复杂，有织、印、染、绣等，其中每种加工工艺都可以分得更细，如：绣可以分十字绣、乱针绣、平绣、蹙针绣、补花等。

图6-1　丝巾设计

图6-2　T恤图案设计

图6-3　背包设计

图6-4　手袋设计

图 6-5　窗帘设计

图 6-6　沙发罩设计

图 6-7　餐垫设计

图 6-8　地毯设计

图 6-9　浴巾设计

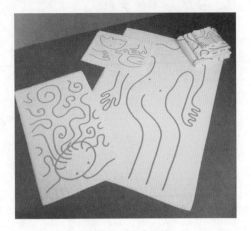

图 6-10　毛巾设计

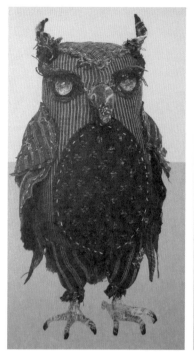

图 6-11 玩偶

图 6-12 人偶

图 6-13 壁饰

图 6-14 壁饰

纤维种类分为天然纤维和合成纤维。天然纤维，直接从自然界获得，如从植物中获得的棉、麻，从动物身上获得的毛、丝等；合成纤维，通过化学处理、压射抽丝方法获得，如晴纶、涤纶、尼龙等。

纤维纺成纱便可织成面料，根据织造结构可以分为梭织和针织两大类。梭织面料因经纬纱为垂直交错，而具有坚实稳固、缩水率相对较低的特点。常见的梭织面料有斜纹布、牛仔布、尼龙布、灯芯绒、色织格子布等；针织面料，经纱线成圈状结构，针圈相互套链形成针织面料。具有结实、透气性较好、有一定弹性的特点。常见的针织面料有平纹布、罗纹布、双面布、毛巾布、卫衣布等。

刺绣，中国的刺绣具有悠久的历史，苏绣、湘绣、蜀绣、粤绣被誉为中国四大名绣，并且风格特征各有不同。刺绣的针法也分为平绣、人字绣、锁绣、抢针绣、山形绣、盘金绣、钉线绣、轮廓绣、鱼骨绣、十字绣、贴布绣、雕绣、包梗绣等，如图6-15和图6-16所示。

印染，也是装饰面料的重要工艺之一，主要根据织物的品种、规格、成品要求进行印染，可分为练漂、染色、印花、整理等，如图6-17和图6-18所示。

绗缝，用长针缝制有夹层的纺织物，使里面的棉絮等固定。目前已由传统的手工绗缝发展为机械绗缝，具有密度高、保暖性强、美观大方等特点，主要应用于缝制被子、床罩等床上用品中，现已延伸到沙发、服装和鞋帽，甚至直接将绗缝被子作为装饰品直接挂在墙上，如图6-19和图6-20所示。

编结，以天然纤维和化学纤维纺线为原料，手工或使用棒针、钩针等工具进行的传统手工工艺。编结材料可以是棉、麻、毛，也可以是藤、竹、铁丝等，只要是线状、带状材料都可以用编结工艺制作。编结工艺应用面广，服装、生活用品、艺术品等都可使用此工艺，如图6-21~图6-30所示。

图 6-15　机绣

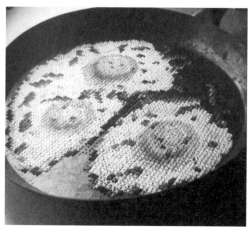

图 6-16　十字绣

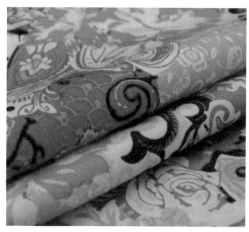

图 6-17　印染

图 6-18　印染

图 6-19　绗缝

图 6-20　绗缝

图 6-21 编结

图 6-22 编结

图 6-23 编结

图 6-24 编结

图 6-25 编结

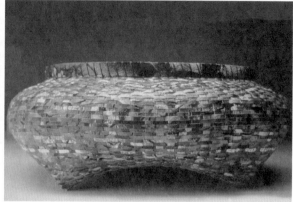

图 6-26 编结

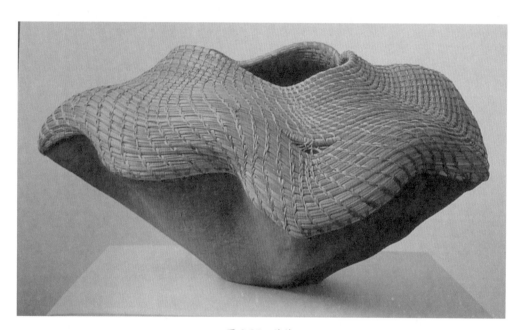

图 6-27 编结

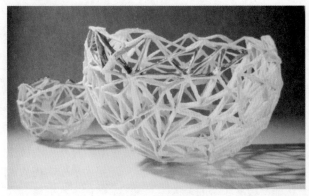
图 6-28 藤编

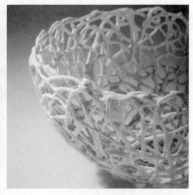
图 6-29 藤编

图 6-30 编结细节变化

6.2.2 木材

　　木材，不同木材的特性不同，但总体来说木材具有重量轻、弹性好、耐冲击、纹理色调丰富、容易加工等优点，从古至今都是重要的加工原料。

　　木材加工具有能源消耗低、污染少、资源可再生等特点，随着木材再造加工品的发展，如：人造板、胶合木等材料的发展，更加拓宽了木材的使用面。目前在设计中应用的木材主要分为人造板与天然木材。人造板在设计中常用的有大芯板、胶合板、饰面板、纤维板、

刨花板、保丽板、桦丽板、防火板、纸制饰面板等。由于天然木材在生长过程中不可避免地存在和产生各种缺陷，同时木材加工也会产生大量的边角废料，为了提高木材的利用率，提高产品质量，利用木材及其他植物的碎料和纤维制作的人造板材已得到广泛的推广和应用。常用的天然木材主要有水曲柳、东北榆、柳桉木、樟木、椴木、桦木、色木、柚木、山毛榉、樱桃木、紫檀、柏木、红豆杉、红松、柞木、黄菠萝、核桃楸、木荷、花梨木、红木、香椿、酸枣等。

设计中除了直接使用原木外，木材都加工成板方材或其他制品使用。为减小木材使用中发生的变形和开裂，通常板方材需要经过自然干燥或人工干燥。使用中易于腐朽的木材应事先进行防腐处理。用胶合的方法能将板材胶合成大构件，用于木结构、木桩等。木材还可以加工成胶合板、碎木板、纤维板等。

木材的加工技术主要包括木材切削、木材干燥、木材胶合、木材表面装饰等基本加工技术，以及木材保护、木材改性等功能处理技术。

木材切削，可分为3种形式：①工件被切去一层相对变形较大的切屑，剩下的是半制品或制品，如：刨削、车削等；②切屑本身即为制品，如：单板旋切、刨切等；③切屑和剩下的工件均为制品，如图6–31~图6–36所示。

木材干燥，木材易受空气湿度影响而湿胀、干缩，从而会使木材制品潮湿，不久就会腐蚀而被破坏，所以就有了木材干燥技术的诞生。

木材胶合，将木材与木材或其他材料的表面胶接成为一体的技术，是木制品部件榫接和钉接方法的发展。胶合可以使短材接长、薄材增厚、窄材加宽、劣材变优，提高木材的利用效果和利用水平，因而在木材加工中有重要作用。

木材表面装饰，按使用要求和视觉要求进行表面加工处理的过程。根据设计方案在制成木质产品表面作装饰，而人造板则在使用之前或在制成木制品之后进行。现代木材表面装饰方法主要有涂饰、覆贴和机械加工3种。涂饰涉及木材的涂饰性，覆贴涉及木材的胶合性质，而机械加工涉及木材的切削性质。

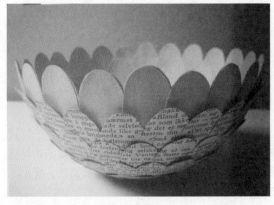

图 6-31　容器设计

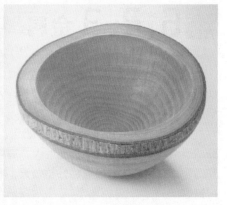

图 6-32　容器设计

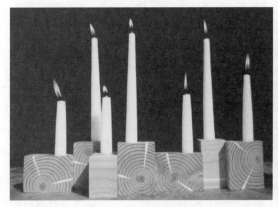

图 6-33　烛台设计

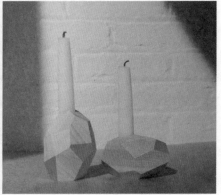

图 6-34　烛台设计

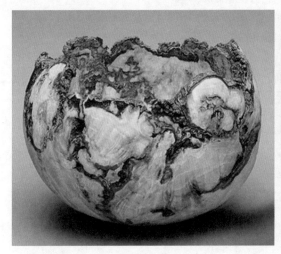

图 6-35　容器设计

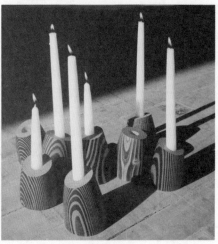

图 6-36　烛台设计

6.2.3 金属

金属材料是金属及其合金的总称。金属的成型方法可区分为铸造、塑造加工、切削加工、焊接与粉末冶金 5 类，如图 6-37~ 图 6-52 所示。

铸造：将熔融态金属浇入铸型后，冷却凝固成为具有一定形状铸件的工艺方法。铸造成型生产成本低，工艺灵活性大，适应性强，适合生产不同材料、形状和重量的铸件，并适合批量生产。其缺点是公差较大，容易产生内部缺陷。铸造常用材料有铸铁、铸铝、铸钢等。

锻造：是利用手锤、锻锤或压力设备上的模具对加热的金属坯料施力，使金属变形获得形状、尺寸和性能符合要求的零件。为了使金属材料在高塑性下成型，通常锻造是在热态下进行的，因此锻造也称为"热锻"。手工锻造是常用的锻造方法，也是一种古老的金属加工方式，可在金属板上锻锤出各种高低凹凸不平的浮雕效果。

轧制：利用两个旋转轧辊的压力使金属坯料通过一个特定空间产生塑性变形，以获得所要求的截面形状的原材料。按轧制温度分为热轧和冷轧，热轧是将材料加热到再结晶温度以上进行轧制，热轧变形抗力小，变形量大，生产效率高，适合轧制较大断面尺寸、塑性较差或变形量较大的材料；冷轧产品尺寸精确、表面光洁、机械强度高。冷轧变形抗力大，变形量小，适于轧制塑性好、尺寸小的线材、薄板材等。

挤压：将金属置入挤压筒内，用强大的压力使坯料从模孔中挤出，从而获得符合模孔截面的坯料或零件的加工方法。常用的挤压方法有正挤压、反挤压、复合挤压、径向挤压。适合于挤压加工的材料主要有低碳钢、有色金属及其合金。

拔制：用拉力使大截面的金属坯料强行穿过一定形状的模孔，以获得所需断面形状和尺寸的小截面毛胚或制品的工艺过程。主要用来制造各种细线材、薄壁管及各种特殊几何形状的型材。拔制产品尺寸精确，表面光洁，并具有一定的机械性能。

冲压：金属塑性的加工方法之一，又称"板料冲压"。在压力作用下利用模具使金属板料分离或产生塑性变形，以获得所需工件的工艺方法。按冲压加工温度分为热冲压和冷冲压。热冲压适合变形抗力高、塑性较差的板料加工，后者则在温室下进行，是薄板常用的冲压方法。按冲压加工功能可分为冲裁加工和成型加工。冲裁加工又称"分离加工"，包括冲孔、落料、修边、剪裁等。成型加工是使材料发生塑性变形，包括弯曲、拉深、卷边等。

图 6-37　饰物

图 6-38　挂件

图 6-39　容器

图 6-40　容器设计

图 6-41　容器设计

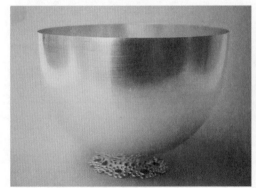

图 6-42　容器设计

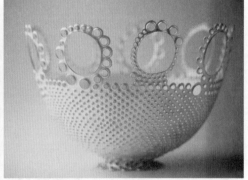

图 6-43　容器设计

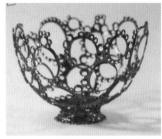
图 6-44 容器设计

图 6-45 容器设计

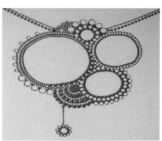
图 6-46 挂件

图 6-47 容器设计

图 6-48 容器设计

图 6-49 容器设计

图 6-50 容器设计

图 6-51 金属装饰品　　　　　　　　　　图 6-52 金属装饰品

6.2.4 陶瓷

陶瓷，传统陶瓷是以黏土、长石、石英等天然矿物原料，经过粉碎混炼、成型、焙烧等工艺过程所制成的作品，具有耐高温、耐磨、耐风化腐蚀、抗氧化、硬度高、强度大等特性。

新型陶瓷材料是比传统陶瓷更加优异的新一代陶瓷材料，主要以高纯、超细人工合成的无机化合物为原料，采用精密控制工艺烧结而制成。主要成分为氧化物、氮化物、硼化物、碳化物等，如图 6-53~ 图 6-87 所示。

陶瓷生产工艺流程：

原料工序：坯釉原料进厂后，经过精选、淘洗，根据生产配方称量配料，入球磨细碎，达到所需细度后，除铁、过筛，然后根据成型方法的不同，机制成型用泥浆压滤脱水，真空练泥，备用；对于化浆工艺，把泥浆先压滤脱水，后通过加入解凝剂化浆，除铁、过筛后备用；对注浆成型用泥浆，进行真空处理后，成为成品浆，备用。

成型工序：分为滚压成型和注浆成型，然后干燥、修坯，备用。

烧成工序：在取得白坯后，入窑素烧，经过精修、施釉，进行釉烧，对出窑后的白瓷检选，得到合格白瓷。

彩烤工序：对合格白瓷进行贴花、镶金等步骤后，入烤花窑烧烤，开窑后进行花瓷的检选，得到合格花瓷成品。

包装工序： 对花瓷按照不同的配套方法及各种要求进行包装，即形成最终产品，发货或者入库。

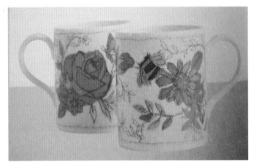

图 6-53　茶杯设计

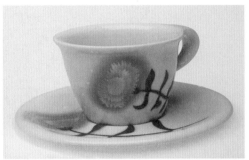

图 6-54　茶杯设计

图 6-55　容器设计

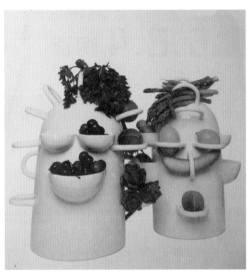

图 6-56　容器设计

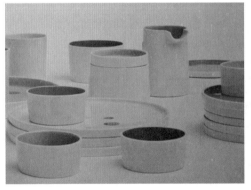

图 6-57　容器设计

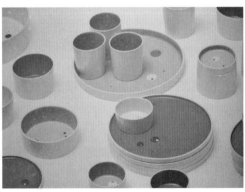

图 6-58　容器设计

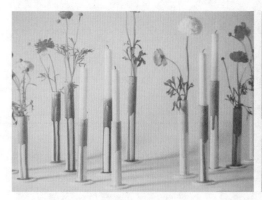

图 6-59 烛台设计

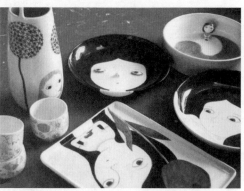

图 6-60 瓷盘设计

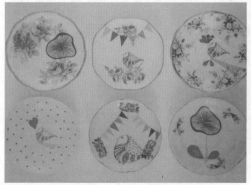

图 6-61 瓷盘设计

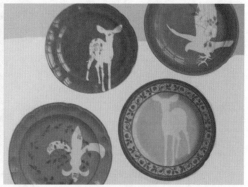

图 6-62 瓷盘设计

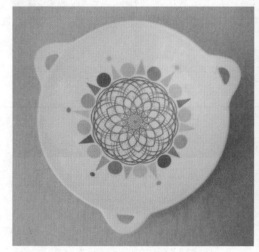

图 6-63 瓷盘设计

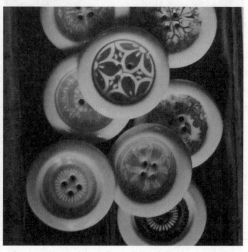

图 6-64 纽扣设计

图 6-65　瓷盘设计

图 6-66　雕塑

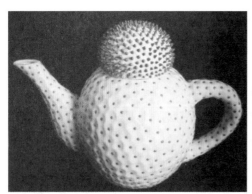

图 6-67　茶具设计

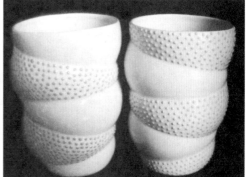

图 6-68　容器设计

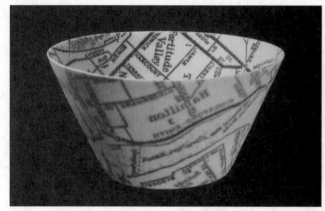

图 6-69　容器设计

图 6-70　瓷盘设计

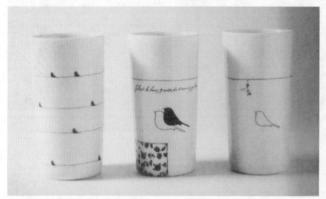

图 6-71　容器设计

图 6-72　瓷盘设计

图 6-73　茶具设计

图 6-74　茶具设计

图 6-75 容器设计

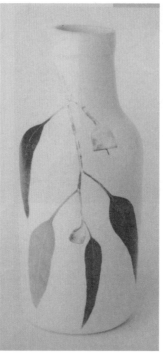

图 6-76 容器设计

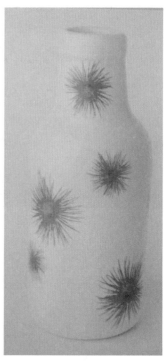

图 6-77 容器设计

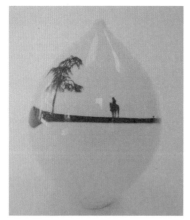

图 6-78 容器设计

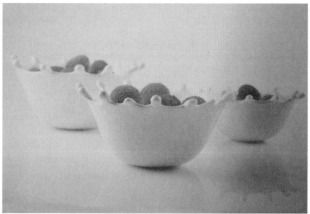

图 6-79 容器设计

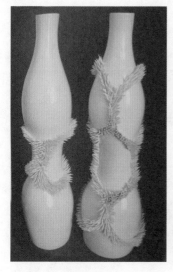

图 6-80　容器设计

图 6-81　容器设计

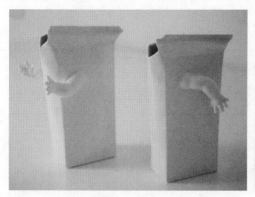

图 6-82　容器设计

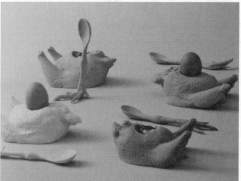

图 6-83　容器设计

图 6-84　容器设计

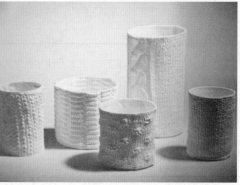

图 6-85　容器设计

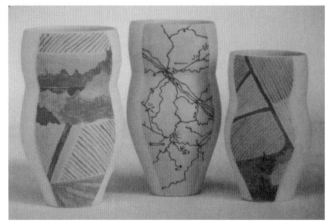

图 6-86　容器设计

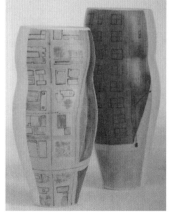

图 6-87　容器设计

■6.2.5 玻璃

　　玻璃，是以石英砂、纯碱、石灰石、长石、硼酸等为主要原料，经高温融溶后冷却而成的非晶体无机材料，为均匀的无气泡玻璃液。玻璃的光学性能和化学稳定性良好。玻璃的生产工艺包括：配料、熔制、成形、退火等工序，利用吹、拉、压、铸等多种成型和加工方法可制成各种理想的形体。成形方法可分为人工成形和机械成形两大类。

　　人工成形： 吹制、拉制、压制、自由成形。

　　机械成形： 机械成形除了压制、吹制、拉制外，还有压延法、浇铸法、离心浇铸法。

　　玻璃制品的制作工艺一般可分为冷加工、热加工和表面处理三大类。

　　冷加工： 在常温下，通过机械的方法改变玻璃品的外形和表面状态的过程，称为"冷加工"。冷加工的基本方法为：研磨与抛光、切割、钻孔、喷沙与磨沙、车刻加工。

　　热加工： 玻璃制品的热加工，主要是利用玻璃的黏度、温度特性、导热性及表面张力等性质进行加工操作，其方法有：爆口与烧口、火抛光、火焰切割孔、真空成形、槽沉成形。

　　表面处理： 指从清洁玻璃表面起直到制造各种涂层玻璃的所有表面加工过程，可分为：玻璃的化学蚀刻、化学抛光、表面涂层、表面着色。

玻璃，指透明无色者。若非透明，而呈美丽之光彩者，则称"琉璃"，琉璃用脱腊铸造法制作，是一项分工细腻且精密的过程。

琉璃制作流程可分为：造型设计、制硅胶模、灌制蜡模、细修蜡模、制石膏模、进炉烧制、拆石膏模、研磨、抛光。

常用的冷加工装饰玻璃有，喷砂玻璃、彩绘玻璃、浮法玻璃、夹丝玻璃、花纹玻璃等，如图 6-88~ 图 6-91 所示。

喷砂玻璃：用高科技工艺使平面玻璃的表面造成侵蚀，从而形成半透明的雾面效果，具有一种朦胧美感，包括手工刻胶纸掩模、机刻胶纸掩模、光刻掩模、漆料肌理掩模。

彩绘玻璃：用特制胶绘制各种图案，然后再用铅油描绘出分隔线，最后再用特质的胶状颜料在图案上着色。彩绘玻璃图案丰富、亮丽，适合室内居室中使用，包括喷枪彩绘、画笔彩绘、丝印彩图、聚晶。

雕刻玻璃：分为人工雕刻和计算机雕刻两种。人工雕刻利用各式砂轮、砂条雕刻、晶钢刻刀、机械车花等工具雕刻，以娴熟刀法的深浅和转折配合，表现出玻璃的质感，使所绘图案给人呼之欲出的感受，还有计算机控制的激光雕刻更为出色。雕刻玻璃是家居设计中常用的一种装饰玻璃。

镶嵌玻璃：能够分割空间，体现空间变化，可以将不同材质玻璃任意组合，如彩绘玻璃、雾面玻璃，以及清晰的玻璃，利用金属丝条分隔连接，有传统镶嵌、英式镶嵌、金属焊接镶嵌、化学蚀刻、图案蒙砂、丝印图案蒙砂、图案凹蒙、化学冰花、物理冰花。

玻璃热加工工艺：

1. 吹制，用管子蘸玻璃液珠后吹制，人工钢模或机制钢模吹制、人工自由造形、吹拉滚摔粘切。
2. 铸造，把玻璃液压注或流入模中成形，如钢模压铸玻璃砖、手工浇铸彩色玻砖、平面浇铸艺术玻璃、失蜡精铸。
3. 压制，把玻璃液引出，用轧辊压花或压彩色肌理和底纹的玻板，如机制压花艺术玻璃、手工压花艺术玻璃、机制玻璃马赛克等。
4. 烧结，把玻璃粉等在模中高温烧结成形，如泡沫玻璃或微晶玻璃等的模烧工艺品。
5. 熔凝，把玻璃全熔凝至玻液，并在其表面张力下凝聚，如熔凝的玻珠、玻璃手饰和玻璃工艺品等。
6. 彩釉，使用高温彩釉在玻璃表面上色或彩绘，如彩釉色玻、彩釉彩绘。
7. 叠烧，把叠层玻璃烧粘黏成一体，如叠熔、叠烧、夹丝。

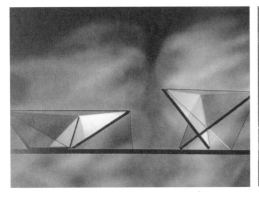

图 6-88　容器设计

图 6-89　容器设计

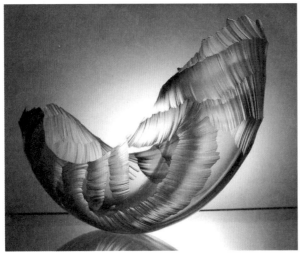

图 6-90　容器设计

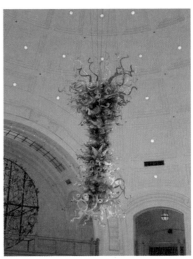

图 6-91　吊饰

6.2.6 多种材质的组合使用

　　设计装饰品也可以尝试多种材质组合使用，利用不同材质的质感对比形成视觉冲击力，展现作品的个性特征。在选择不同材质表现时，同样需要注意不同材质之间的协调与对比关系，特别是面积比例的主次关系。根据设计作品所需要表现的主题选择合适的材质，组织视觉强对比或视觉弱对比，如图 6-92~ 图 6-99 所示。

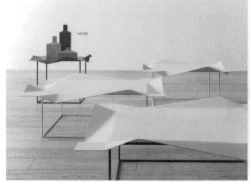

图 6-92　茶几设计

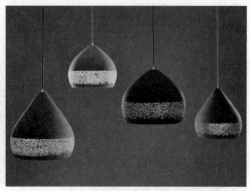

图 6-93　灯具设计

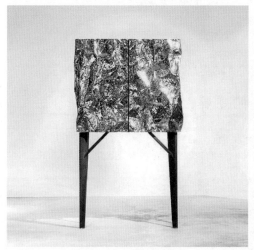

图 6-94　家具设计

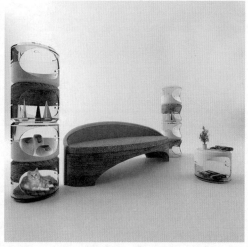

图 6-95　家具设计

图 6-96　包装设计

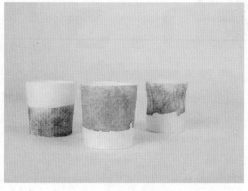

图 6-97　容器设计

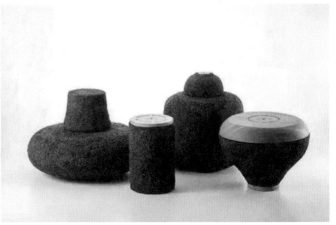

图 6-98　装饰乐器　　　　　　　　　　　　图 6-99　家具设计

6.3
装饰作品与环境的关系

　　应用于环境中的装饰作品，除了作品自身是实用性和装饰性的完美结合，同时设计作品还要能融入所装饰的环境风格，特别是装饰于特定空间内的装饰作品，作品尺寸、放置空间及视觉角度都需要统筹考虑。装饰的环境分为室内和室外两类，室外装饰作品主要为雕塑、装置、壁画等；置于室外的作品应结合气候特点，选择耐热、耐寒、耐水、耐光、耐晒，具有较强的牢固性能，人员在周边活动需安全无危险。本课程由于课时有限，主要讨论应用于室内环境的装饰作品，如图 6–100~ 图 6–105 所示。

图 6-100　吊饰

图 6-101　缝缀

图 6-102　缝缀

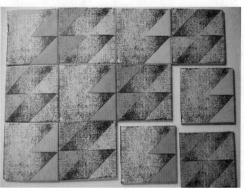

图 6-103　拼贴

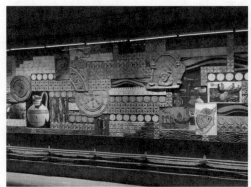

图 6-104　镶嵌

图 6-105　涂鸦

6.3.1 客厅

客厅作为主要的家居活动场所，是每个家庭中最引人注目的地方，并负有联系内外、沟通宾主的使命，客厅中装饰品的题材、色调、风格都应与大厅内的家居及装修相统一。客厅主墙面装饰品的大小要与客厅空间相符合，客厅空间小作品尺寸不宜过大，这会显得客厅拥挤且局促空间不利于欣赏，宽阔的客厅内可以放置具有视觉冲击力的大尺寸作品，可以对整个空间起到诠释、升华的作用。

6.3.2 餐厅

餐厅需要营造一个愉悦的进餐气氛，因此色彩可以轻松、明快，以淡雅、柔和为主，装饰作品以干净、整洁的形式出现，也可以作为环境点缀而用跳跃的色彩与餐厅环境色彩做对比。

6.3.3 卧室

卧室是温馨、舒适的休息空间，是主人营造梦境的私密之所，因此装饰品以主人的兴趣爱好而定，有的追求臆想幻觉的效果，有的喜爱温馨浪漫，有的喜爱卡通作品等，装饰品既可以协调整体，也可以局部映衬，形成视觉反差。

6.3.4 书房

书房装饰品的大小也应以书房尺寸相适应，一般来说，书房空间较小，装饰品的尺寸不宜过大，整体色调适合安静的冷色调，主题内容动感度适当降低，设计风格及内容能够突出主人的兴趣爱好。

6.3.5 楼梯和走廊

楼梯和走廊作为空间转换的结合部，装饰空间尺寸差距较大，楼梯转角处的空间自由发挥的余地大，作品的形式也可多样，可悬挂、可拼贴，作品需要结合人行走移动的视觉角度而设计。

6.4 室内重要装饰载体

6.4.1 墙面

　　墙面是室内空间装饰设计的主要装饰区域，可以采用涂料、壁纸、瓷砖、玻璃、金属等材料进行装饰。装饰墙面的作用除了美化建筑空间外，还有保护墙体、隔温、隔热和隔声等实用功能，如图6-106~图6-109所示。

　　涂料：能在墙面形成完整的漆膜，具有质地轻、色彩鲜明、附着力强、施工简便、省工省料、维修方便、易清洗、耐污染和老化以及价廉物美的优点。

　　壁纸：按材质分有纸质壁纸、胶面壁纸、布面壁纸、金属壁纸等。具有样式多样、安全环保、施工方便、价格适宜等特点。

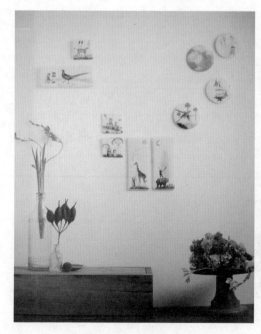

图 6-106　墙壁装饰

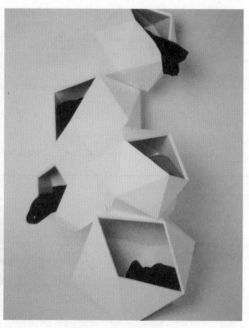

图 6-107　墙壁装饰

图 6-108　墙壁装饰

图 6-109　墙壁装饰

6.4.2 靠垫

　　靠垫的应用范围较广，不仅有实用功能，还可以在客厅、卧室、餐厅、书房等环境中起到活跃气氛、点缀空间的作用。如图 6-110~ 图 6-117 所示中的靠垫图案设计，有植物、人物、风景、动物、抽象纹样等题材图案，并且装饰效果各异，有的活泼、有的严谨，图案制作工艺有印花、丝网印、刺绣等。

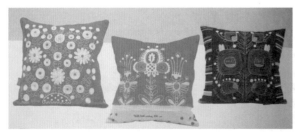

图 6-110　刺绣靠垫

图 6-111　丝网印靠垫

图 6-112　印花靠垫

图 6-113　印花靠垫

图 6-114　丝网印靠垫

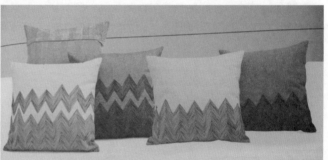

图 6-115　印花靠垫

图 6-116　针织靠垫

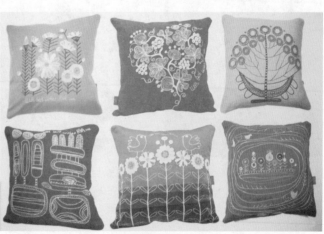

图 6-117　丝网印靠垫

6.4.3 灯具

在目前的室内装饰设计中，灯具的作用已经不仅限于照明，更多的时候它起到的是装饰作用。因此灯具的选择就要更加复杂，它不仅涉及安全、省电，而且涉及材质、种类、风格品位等诸多因素。一个好的灯饰，可能成为室内装饰的点睛之笔，让室内空间焕然生辉。灯具的选择要与整个环境的风格相协调，灯具的规格与环境的空间相匹配，并有助于空间层次的表现，如图 6-118~ 图 6-128 所示。

根据照明目的不同，照明设计可分为功能性照明设计和装饰性照明设计。

功能性照明

满足不同场所不同活动所需的基本照明需求，使用者能在具有良好可见度的室内环境中安全、有效地进行生产、工作和生活。照明设计方案不得违背人的生理机能需求，对自然光和人工光的利用和控制，应达到国家制定的照明技术标准。

装饰性照明

满足人们的审美和精神需求，利用光创造具有独特的艺术效果环境。照明方式分为直接照明、半直接照明、间接照明、半间接照明、漫射照明。

 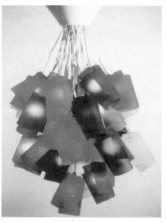 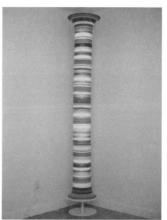

图 6-118 拟人灯具　　　　图 6-119 抽象灯具　　　　图 6-120 抽象灯具

图 6-121　风景灯具

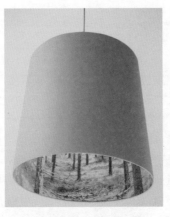

图 6-122　风景灯具

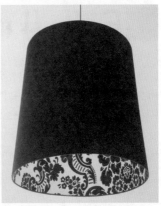

图 6-123　花卉灯具

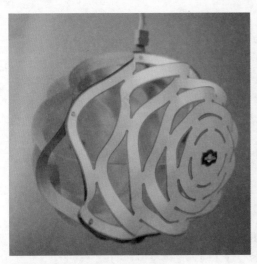

图 6-124　抽象灯具

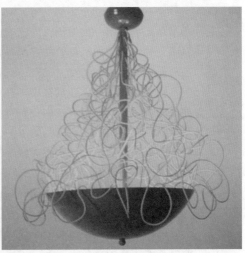

图 6-125　抽象灯具

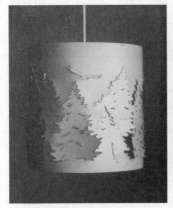

图 6-126　风景灯具

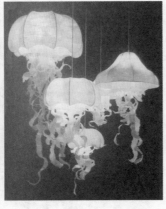

图 6-127　仿生灯具

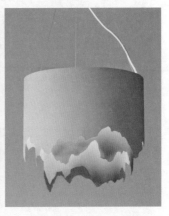

图 6-128　肌理灯具

6.4.4 椅子

　　椅子是人们生活中最常用的家具之一，几乎每天都要与我们亲密接触。同时，椅子也是最重要的日常家具之一，在家具设计中占有重要的地位，其具有悠久的发展历程，而一直备受设计师的重视。世界上最早使用椅子的地方是古代埃及，然后从埃及传到了希腊，又从希腊传到罗马，随着罗马帝国的扩张，又到了君士坦丁堡，再从君士坦丁堡传到了中国。中国的"椅子"名称始见于唐代，其形象上溯到汉魏时期的胡床。椅子经历漫长的发展历程，目前人们不仅要求椅子外观形式上的美观，同时更重视功能上的舒适，将装饰性与实用性、舒适性完美结合。这促使设计师对材料的选用更加多样化，技术上更趋科学化、理性化和人性化，并成为设计师关注的设计主题之一。椅子的设计涉及功能、造型、材料、结构、技术、艺术等多方面要素。

1. 造型是椅子的第一视觉语言，富有亲切感和趣味性的椅子，能产生特有的情调和氛围，并立即引起消费者的好感与好奇，从而不会在同类椅子的大海中淹没。
2. 色彩作为椅子主要的视觉语言，具有强烈的视觉冲击，夺人眼球的色彩能唤起人们不同寻常的情感，让其在市场竞争中脱颖而出。鲜艳的色彩往往得到追求个性的人的青睐，而强调关注内在精神世界的人们更喜欢使用白色、蓝色、绿色等色彩，以寻求简约生活和内心的平静。
3. 材质的运用是椅子设计中不可或缺的触觉和视觉语言，从而带给人们更丰富多彩的情感体验。例如，塑料具有独一无二的可塑性，在椅子设计中既可以制造华丽、精美的效果，又可以让人感到温暖和舒适。椅子设计中可以充分利用新材料的不同特征进行设计，进而产生变化多样的艺术风格。
4. 巧妙的使用方式同样也是椅子设计重要的触觉语言。只有完美体现椅子的功能价值，才能让使用者产生愉悦、轻松的心理体验，这才是设计的最终目的。
5. 实用性是指椅子不但要可靠、适用、安全，更重要的是满足它的使用功能与舒适度。需要根据人体工学的基本法则，结合人体的生理和心理的需求，设计出合理的家具尺度和空间分割距离，给使用者创造一种最大限度的舒适和方便，以及安全感、视觉美感，如图6-129~图6-139所示。

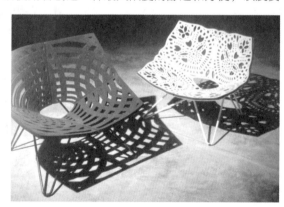

图 6-129　椅子的装饰性

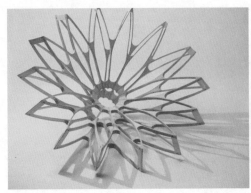

图 6-130　椅子的结构

图 6-131　椅子的质感对比

图 6-132　模具成型的椅子

图 6-133　简洁的椅子

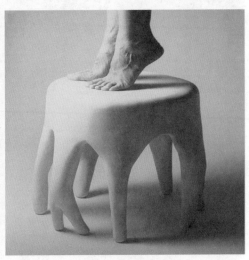

图 6-134　仿生的椅子

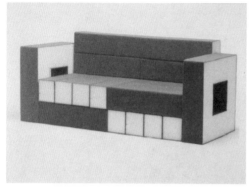
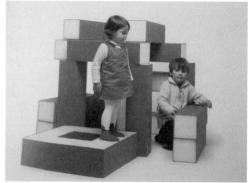

图 6-135　组装的沙发

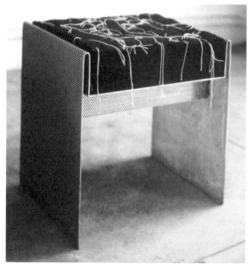

图 6-136　椅子的质感对比

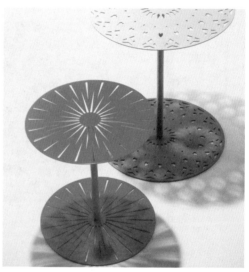

图 6-137　椅子的装饰性

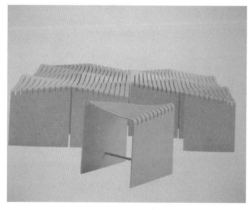

图 6-138　成型工艺的椅子

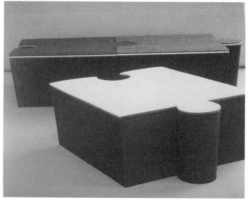

图 6-139　组合的椅子

6.5 设计成本计算

设计成本就是根据技术、工艺、装备、质量、性能、功用等方面的各种不同设计方案，核算和预测新产品在正式投产后可能达到的成本水平，目的在于论证产品设计的经济性、有效性和可行性。根据设计方案中规定使用的材料、经过生产工艺过程等条件计算出来的产品成本是一种事前成本，并不是实际成本，也可以说是一种预计成本。

作品制作过程中要注意控制成本，对控制对象事先确定标准成本，在生产过程中，不断地将实际消耗量与标准成本做比较，计算成本差异，分析差异原因，采取控制措施，将各项成本支出控制在标准成本范围之内。这些主要包括生产成本中的材料、人工、费用三项。通过在实际工作中比较分析各个方案的预期成本效益，以寻找最优方案。

作业练习

根据装饰环境需要，设计一个小物件，并用图案进行装饰。

要求：装饰图案设计符合小件造型风格，表现技法和表现材料运用贴合主题。装饰实物做工完好，具有一定的实用性。

小结

装饰图案作为设计专业的基础课程，通过学习可以提高学生造型表现能力、审美能力和创新能力，为进入专业课程学习打好专业基础。设计图案需要处理好内容与形式相适应、局部与整体相适应、图案与使用环境相适应、图案与生活环境相适应、物质材料与用途相适应、图案与生产条件的制约相适应等关系。课程最后通过作品展示、综合评讲及师生互动答疑环节，使学生了解作业中的优点及存在的问题，回顾课程中的知识点及学习目的，为后续课程做好准备。

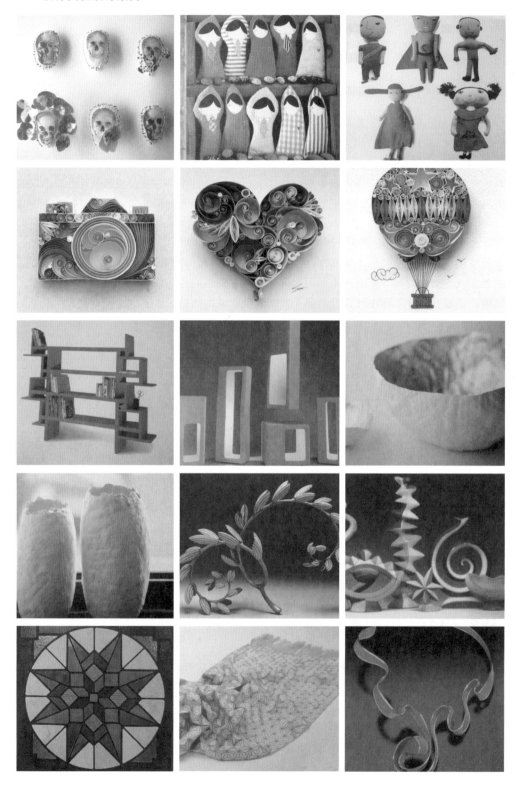

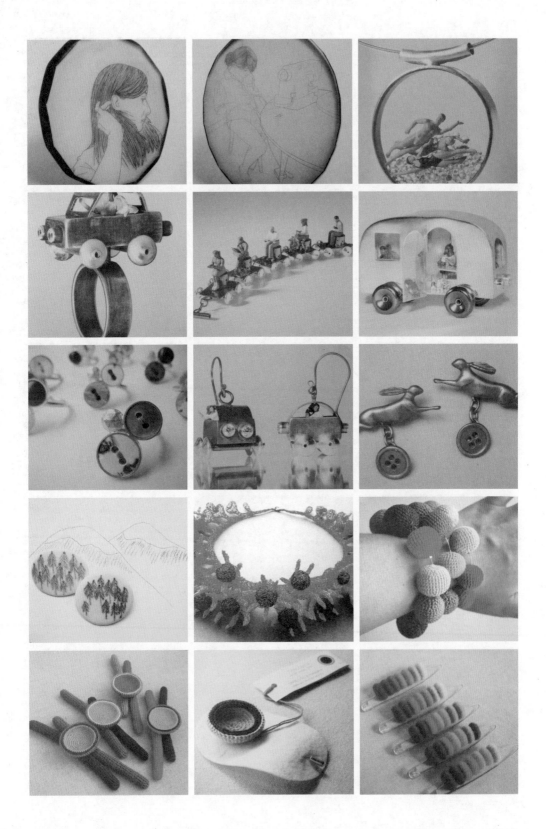

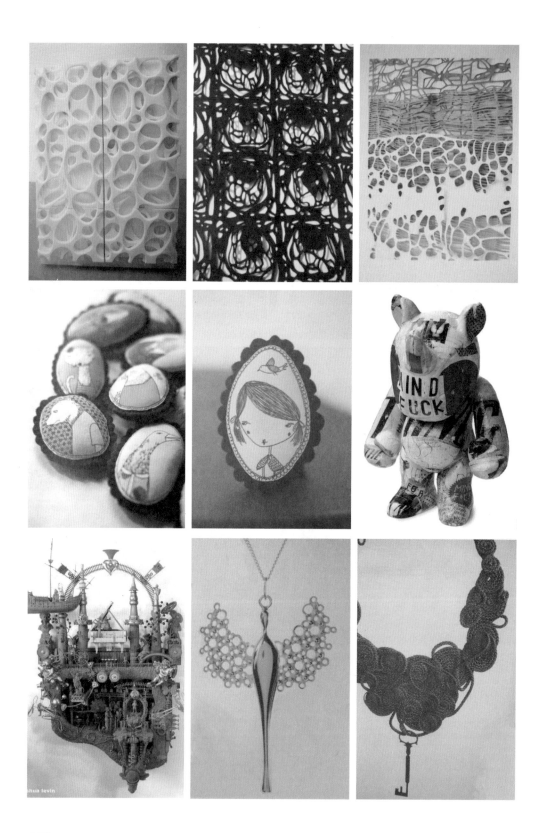

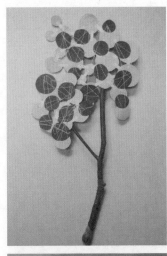
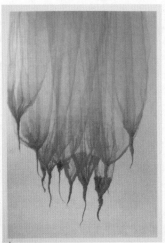
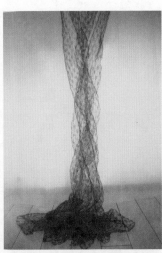

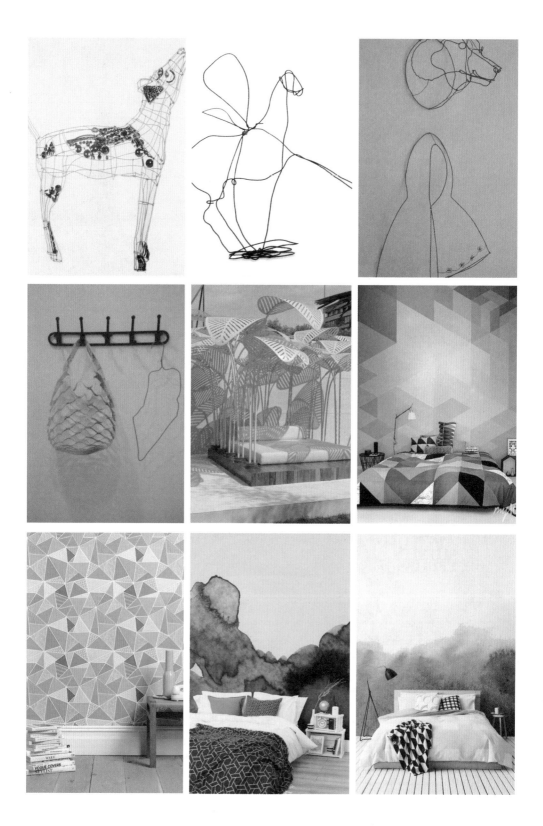

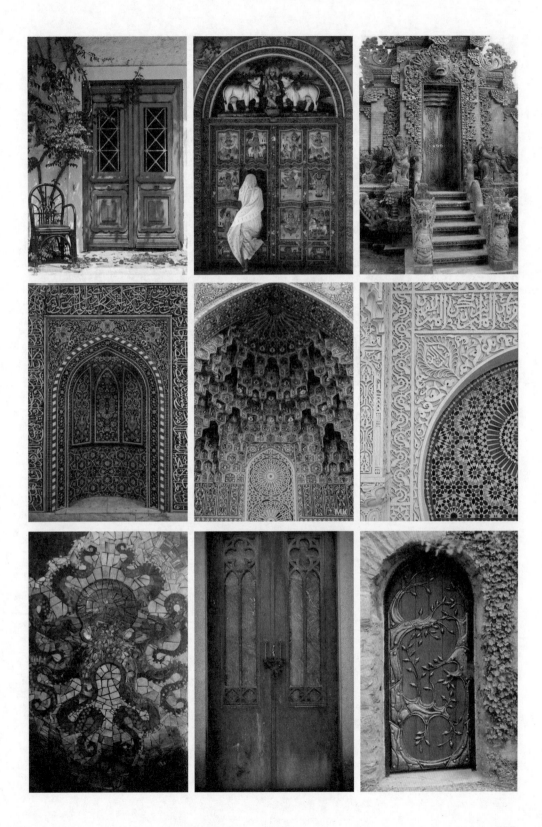